大展好書　好書大展
品嘗好書　冠群可期

大展好書　好書大展
品嘗好書　冠群可期

藝術大觀
3

趙慶泉 盆景藝術

●汪傳龍　趙慶泉　編著

（修訂版）

品冠文化出版社

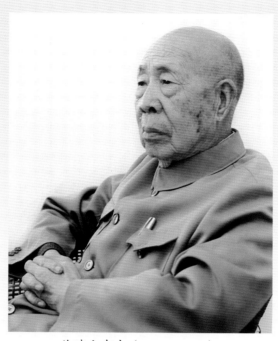

徐曉白先生（1909—2005）

序

　　盆景爲中國傳統藝術之一，歷史悠久，風格獨特，起源可上溯至漢、晉，形成當不遲於初唐，代有發展，及至清末，曾一度衰落，傳至現代，　又復歸昌盛，名家輩出，爲前所未有。

　　趙君慶泉自幼受家庭影響，酷愛盆景，嗣復受業於余，致力盆景創新研究，卓有成就，尤以水旱盆景獨樹一幟。作品風格清新、自然，不獨「片山有致，寸石生情」，亦且「尺泓興瀾，小樹成古」，極富畫意詩情，使人愉目賞懷，心馳神往。

　　趙君盆景創作甚豐，多次獲獎，並有多種著述問世，亦屢獲佳評；其中，在國外出版之英文本著作，於弘揚中國盆景藝術，尤具意義。此次又與汪君傳龍合著此書，總結個人創作思想及技藝，供盆景專業人員及愛好者參考、借鑒，茲經出版，實屬盆景界之福音。

徐曉白

Perface

Miniature landscape is one of traditional chinese arts, which has a long history and unique style. It could be traced back to China's Han and Jin Dynasties (206 B. C.) and took shape in China's Tang Dynasty (618 A. D.). It had developed dynasty after dynasty until the end of China's Qing Dynasty (1911 A. D.) when it declined for a time. In the modern time, however, Chinese miniature landscape rejuvenated with masters in unprecedented numbers.

Influenced by his family Mr. Zhao Qingquan had a deep love for miniature landscape since his childhood. Then he received my insturction and dedicated to the innovation of the art. He has achieved a great deal, especially his unique landscape works with or without water. Fresh and natural, Zhao's works is pleasing to both the eye and the mind, making you have a deep longing; its rocks emotional, it's hills in picturesque disarray, its water waving and trees aging.

Mr. Zhao has created a great number of minature landscape pieces and has won quite a number of prizes. Various kinds of his writings have been published and enjoyed good comment, among which those in English and published abroad have significantly developed the art of Chinese miniature landscape. This book, compiled by Mr. Wang Chuanlong and Mr. Zhao Qingquan, has summarized the experience of Mr. Zhao's art and his thought of creativity. It could be a reference for both landscape professionals and amateurs. The publishing of the book is really good news to the miniature landscape circle.

Xu Xiaobai

January, 2001

目 錄

一、盆景藝術經歷 ………………………………………………… 9

二、盆景創作技藝 ………………………………………………… 27

（一）水旱盆景創作 …………………………………………… 27
（二）文人樹盆景創作 ………………………………………… 67
（三）叢林式盆景創作 ………………………………………… 79
（四）樹木盆景的改作 ………………………………………… 91

三、盆景雜談 …………………………………………………… 101

（一）談盆景與自然 …………………………………………… 101
（二）談盆景的藝術表現 ……………………………………… 105
（三）談盆景的示範表演 ……………………………………… 113
（四）談中國盆景走向世界 …………………………………… 116

四、盆景代表作品賞析 ………………………………………… 121

（一）清新自然的田園詩——《春野牧歌》 ………………… 121
（二）「幾程灘江曲，萬點桂山尖」——《清漓圖》 ……… 124
（三）獨闢蹊徑，以盆作「畫」——《八駿圖》 …………… 125
（四）《小橋流水人家》 ……………………………………… 127
（五）新感覺，新形式——《野趣》 ………………………… 129
（六）枯榮相濟，古雅共融——《歷盡滄桑 ………………… 130
（七）豐饒明麗，勃勃生機——《飲馬圖》 ………………… 133
（八）「高歌一曲斜陽晚」——《垂釣圖》 ………………… 136
（九）「山路原無雨，空翠濕人衣」——《幽林曲》 ……… 137
（十）「立體的中國山水畫」——《煙波圖》 ……………… 139

（十一）「天地絕色歸自然」——《樵歸圖》 …………… 141

（十二）「消盡冗繁留清瘦」——《一枝獨秀》 …………… 144

（十三）感悟人生的真諦——《聽濤》 …………………… 145

（十四）挖掘鮮明個性的美——《高風亮節》 …………… 147

（十五）「人與自然共存」——《古木清池》 …………… 150

附：趙慶泉參與的重要活動 ……………………………… 153

Contents

I Experiences in Miniature Landscape ·············· 9

II Skills of Miniature Landscape creativity ·············· 27

 1. The making of Miniature Landscape Works with or without water ·········· 27

 2. The making of slender Tree Miniature Landscape ············ 67

 3. The making of Jungle Miniature Landscape ············ 79

 4. Re – creation of Potted Trees ············ 91

III On Miniature Landscape ·············· 101

 1. On Miniature Landscape and the Nature ············ 101

 2. On the Artistic Expression of Miniature Landscape ·········· 105

 3. On the Exemplary Demonstration of Miniature Landscape ·········· 113

 4. China's Miniature Landscape Is walking to the World ·········· 116

IV Appreciation of the Masterpieces of Miniature Landscape ······ 121

 1. *Pastoral song in the Spring* – A Fresh an Natural Idyllic Poem ·········· 121

 2. *The Clear Lijiang River* – A Song in Praise of the Lijiang River and the Pinnacle Guangxi Hills ············ 124

 3. *Eight Horses* – Creating a New Style and Making a Picture with a Pot ······ 125

 4. *A Little Bridge, a Flowing Stream, & a Few Cottages* ·········· 127

 5. *Wilderness* – A New Feeling, a New Form ············ 129

 6. *Experiencing Various Vicissitudes of Life* – Ups and Downs, Chassic Beauty and Elegant Taste in Harmony ············ 130

 7. *Horse Drinking* – Rich, Bright, and Vigorous ············ 133

 8. *Fishing* – A Song in Praise of the Setting Sun ············ 136

9. *A Song of Deep Forest* – A Hill Path Not Wet, Yet Clothes Thoroughly Wet ⋯ 137

10. *Mist–covered Water* – A Three Demensional Chinese Landscape Painting ⋯ 139

11. *A Woodman Going Home* – A Picture of Natural Beauty ⋯⋯⋯⋯⋯⋯ 141

12. *Beauty in Solitude* – Tediousness Deleted, and Thinnes Remained ⋯⋯⋯ 144

13. *Listening to the Billowing Waves* – Sensing the True Meaning of Life ⋯⋯ 145

14. *A Noble Character and Sterling Integrity* – Exploring the Distinct Individule

Beatuy ⋯⋯⋯⋯⋯⋯⋯⋯⋯⋯⋯⋯⋯⋯⋯⋯⋯⋯⋯⋯⋯⋯⋯ 147

15. *The Old Tree and the Clear Pond* – Coexistence of Man and Nature ⋯⋯ 150

趙慶泉

盆景藝術

一、盆景藝術經歷

Experiences in Miniature Landscape

　　盆景大師趙慶泉是享有國際盛譽的藝術家。他的作品繼承了中國悠久的文人傳統，風格清新、自然、寧靜、淡雅，體現出對自然和人生的感悟。這類具有鮮明抒情性的作品曾多次參加國內外展覽，獲得過1999昆明世界園藝博覽會大獎、中國盆景評比展覽金獎和中國花卉博覽會金獎等許多重要獎項。

　　趙慶泉曾多次出席世界盆景大會並在會上做示範表演，在國外共做了近百場示範表演，這些活動進一步擴大了中國盆景在世界的影響。

　　由於在盆景領域取得的成績，趙慶泉獲得了一系列的榮譽稱號。1994年獲中國盆景藝術家協會授予的「中國盆景藝術大師」稱號，1999年獲國際盆栽協會「國際盆栽講師」資格，2001年獲建設部城建司、中國風景園林學會聯合授予的「中國盆景藝術大師」稱號，2008年獲國際盆景協會「國際盆景大師」稱號。

1998年趙慶泉（49歲）在揚州紅園

　　1974年起，25歲的趙慶泉在徐曉白教授的指導下，開始盆景的創作與研究。由於當時尚處於「文革」期間，盆景被作為「封、資、修」的東西打入冷宮，他就與揚州紅園合作，結合自製的盆景擺件，試做了一批「新題材」山水盆景，如《長

《成昆線上》（蘆管石）

《石林》（砂片石）

城》《成昆線上》《三峽》《石林》等。這些作品大多根據當時的一些繪畫、攝影作品或工藝品而作，較為具體和寫實，其中的擺件往往是表現主題必不可少的部分。

　　喜好親自動手做盆景的徐曉白教授，長期潛心研究盆景文化，在盆景的歷史沿革、繼承創新、藝術表現、審美標準等方面提出過一系列頗具影響的學術觀點，晚年曾擔任中國盆景藝術家協會第一、二屆會長和名譽會長，主編有《盆景》《中國盆

景》《中國盆景製作技藝》等專著，獲得過中國盆景藝術家協會授予的「中國盆景藝術大師」榮譽稱號和建設部城建司、中國風景園林學會聯合授予的「突出貢獻獎」。

　　無論從事什麼職業，領路人很重要。徐曉白教授對趙慶泉並沒有太多長篇大論的教導，但往往在關鍵時刻點撥一下就使其豁然開朗，如恩師關於「功夫在詩外」的要求，就讓他銘記在心，受益一生。

　　掌握盆景製作技藝並不是太難，難的是有自己的獨特創造和個性特徵。而獨創和個性卻非一蹴而就，它與創作者的文化素養、綜合知識和生活閱歷是分不開的。

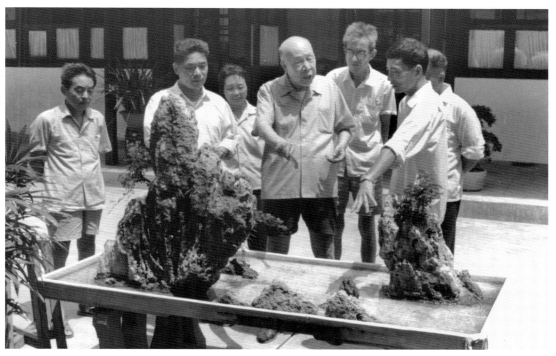

1977年徐曉白教授（中）在對趙慶泉的作品做指導（左二為趙慶泉的父親趙人杰）

　　中國盆景從產生之日起就打上了文人藝術的烙印，它與山水園、山水畫和山水詩有著共同的哲學基礎。在古代山水畫作中，有許多描繪樹木、山石、水岸的場景就像是平面的盆景。畫中的樹，無論是松柏還是雜樹，其枝幹自然灑脫、孤高挺健，凸顯著一種氣節和精神，而這正是盆景藝術所要表達的意境。

　　趙慶泉在盆景創作中注重傳統文化、地方特色與現代審美情趣的結合，追求詩情畫意的表現。他利用一切時間，學習與盆景相關的美學、詩歌、文學、藝術理論、觀賞園藝等方面的知識以及外語，並注重與創作實踐的結合，不斷豐富自己的閱歷，增強自己的學養，以求有更高的眼界和獨特的創作構思。

　　另一個重要的學習對象就是大自然。在大自然中，許多鬼斧神工、妙趣天成的景致超乎人們的想像，是人工所無法比及的。趙慶泉以自然為師，去體會和感悟自然，因此常常會在盆景創作中收穫到意想不到的靈感。

　　剛開始工作時，趙慶泉以山水盆景為重點，同時培育和改作樹木盆景，創作叢

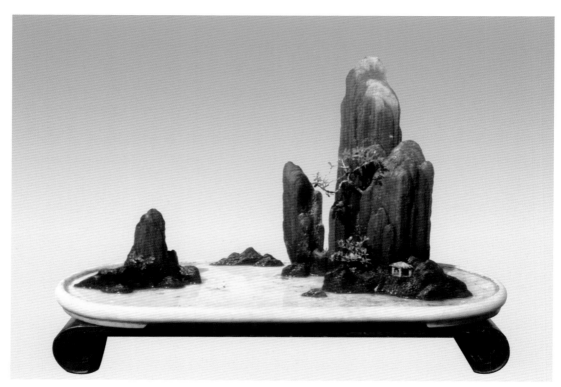

《山明水秀》（斧劈石）

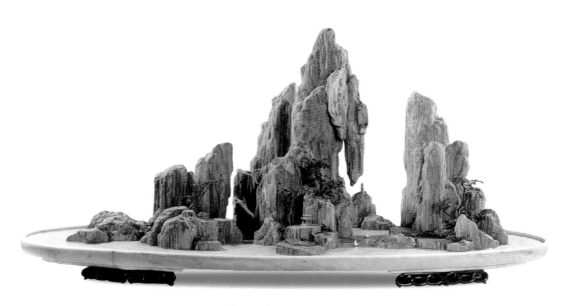

《出峽》（斧劈石）

林式盆景，後來進而涉足水旱盆景。

　　水旱盆景是中國盆景中一種特有的形式，它長於表現自然界那種山水、樹木、水面、旱地兼而有之的景觀，較之一般的樹木盆景，有著更大的空間包容量，猶如微型的園林。從一些古詩文中可知，水旱盆景這種形式在宋代已經出現。元、明兩

代都有發展，至清初已在流行。清代山水園林的盛行，對水旱盆景也有直接的影響。許多水旱盆景的佈局都與當時的園林有相似之處。李斗《揚州畫舫錄》一書中提到乾隆年間，揚州有一種稱作「山水點景」的盆景，其中有水有土，根據記述來看，應屬於水旱盆景。

　　受到揚州園林景觀和中國山水畫的啟發，趙慶泉決定將水旱盆景這種既古老又新穎的盆景形式作為研究的重點，並在前人的基礎上，有所創新和突破。這種想法得到了徐曉白教授的肯定與指導。

　　趙慶泉選擇了淺口的水盆，以突出水面和坡岸的效果，將石頭切平底部，拼接成一個自然的整體，既作坡岸，又用以分開水面和旱地，在旱地部分種植樹木，水面部分貯水。

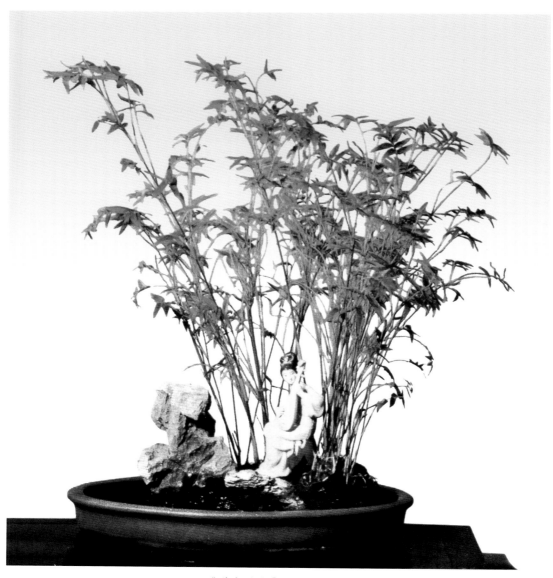

《瀟湘流水》（鳳尾竹）

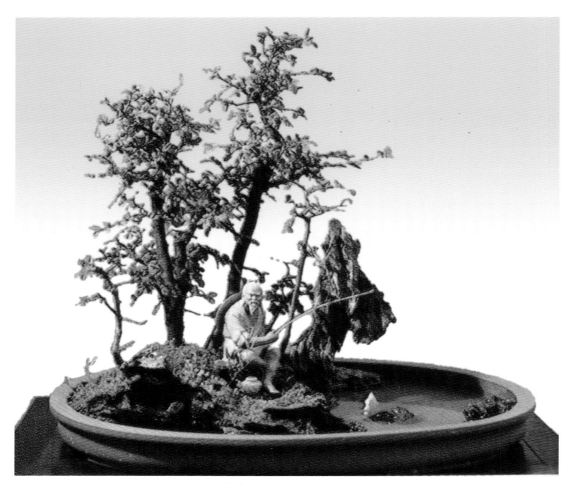

《清溪垂釣》（榔榆）

　　早期的水旱盆景作品如《瀟湘流水》《南山松鶴》《清溪垂釣》《清池飲馬》《牧童短笛》等，受揚州傳統的水旱盆景影響，大多屬於「園林式」造型。這些造型，就是選用一些形態優美的峰石做成假山水池，再配上植物。

　　1980年趙慶泉去日本開會和考察，耳聞目睹了現代日本盆栽的技藝水準以及在國際上的影響，頗受震動，由此堅定了中國盆景要「走自己的路，以民族特色取勝」的思想。此後他在盆景的創作上，更加注重傳統文化和地方特色，但也不排斥借鑒國外盆景的長處。

　　此後，趙慶泉對水旱盆景這種民族特色鮮明的形式作了進一步探索，一改那種園林假山式的造型，而更趨向於自然和畫意，主要作品有《四季圖》（組景）、《楓林棋樂》《小杜遺蹤》等。其中，《四季圖》採取特殊的手法，在同一季節表現出不同季節的景色。隨著大量的創作實踐（包括生產性製作），趙慶泉對水旱盆景的表現技法日趨成熟，於是又開始了新的創作。

　　1984年，他以榔榆和龜紋石為主要材料，在180公分長、50公分寬的大理石淺盆中，表現出了江南春野的自然景色，這就是《春野牧歌》（以榔榆為主體，以下作品

後括號內均為主體植物）。該作品清新自然，富有詩情畫意，初見個人風格端倪。

　　1985年春，在總結創作經驗的基礎上，又選用六月雪和龜紋石為材料，以3天的時間一氣呵成，創作出大型水旱盆景《八駿圖》（六月雪）。這件作品運用了多種藝術表現手法，在180公分長、50公分寬的狹長盆中，創造出優美的畫境和深遠的意境，內容和形式均有所突破。《八駿圖》後來成了趙慶泉水旱盆景的成名作。

　　趙慶泉對水旱盆景的佈局形式和表現手法不斷創新，先後創作了《小橋流水人家》（黃楊）、《碧澗紅葉》（紅楓）、《溪畔遣興》（六月雪）、《雲林畫意》

1981年趙慶泉在創作水旱盆景

1985年趙慶泉在創作《八駿圖》

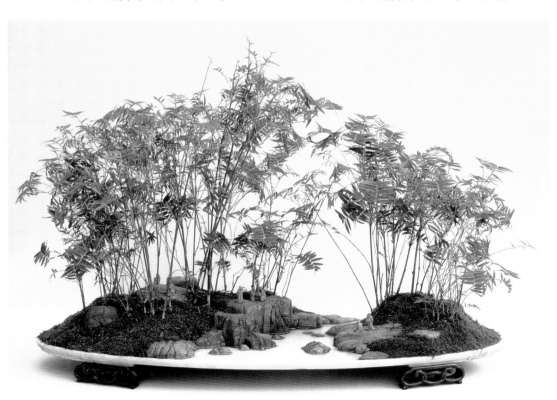

《竹林逸隱》（鳳尾竹）

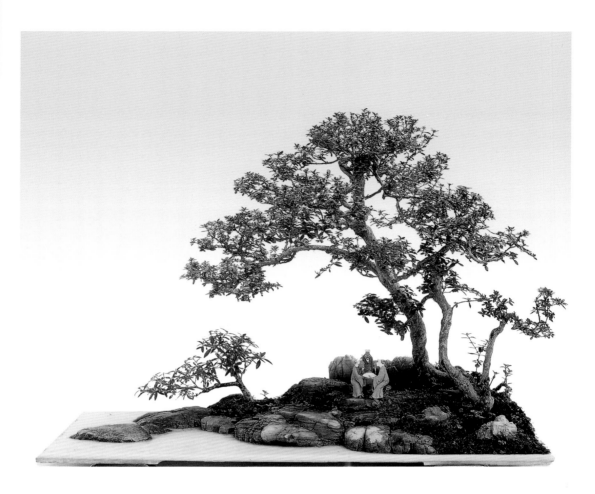

《夏日清趣》（六月雪）

（紫薇、石榴）、《竹林逸隱》（鳳尾竹）、《夏日清趣》（六月雪）、《野趣》（榔榆）等作品。其中《小橋流水人家》在佈局形式上別具特色；《雲林畫意》則採用正圓形淺盆，將水旱盆景和山水盆景的形式結合起來，表現出景物的縱深感和中國山水畫的效果。

20世紀80年代後期，趙慶泉將主要精力轉向樹木盆景，包括樹胚的初步造型，半成品的繼續加工，以及一批有缺陷作品的改作。其中重點造型的盆景有《歷盡滄桑》（圓柏）、《一枝獨秀》（五針松）、《筆走龍蛇》（圓柏）、《蒼翠》（錦松）、《高風亮節》（刺柏）、《青雲》（五針松）、《起舞》（地柏）、《沃土》（榔榆）、《龍遊碧霄》（黃楊）、《飛天》（小葉羅漢松），等等。

除了單株種植的以外，他還創作了一些叢林式作品，如《聽松》（五針松）、《歸樵》（六月雪）、《秋色》（雞爪槭）等。

趙慶泉對文人樹盆景情有獨鍾，認為它不僅具有豐富的文化內涵，而且特別長於表現個性。他在與歐美盆景人士的交流中，還發現這種東方風格的文人樹盆景在西方也頗受歡迎，甚至還被認為具有現代藝術的特色。

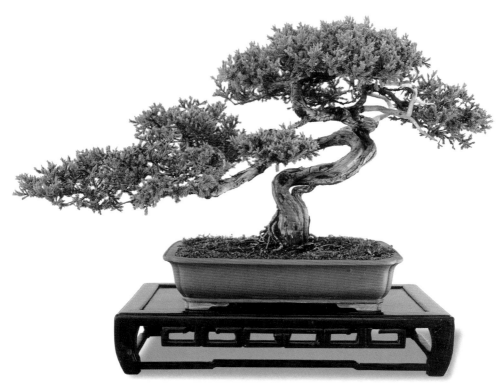

《起舞》（地柏）

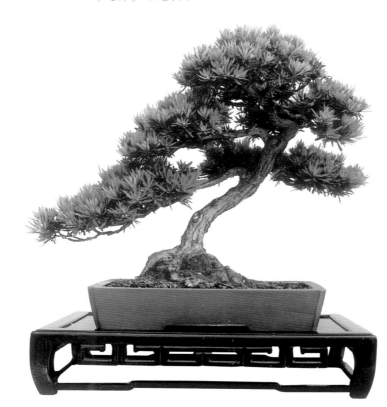

《飛天》（小葉羅漢松）

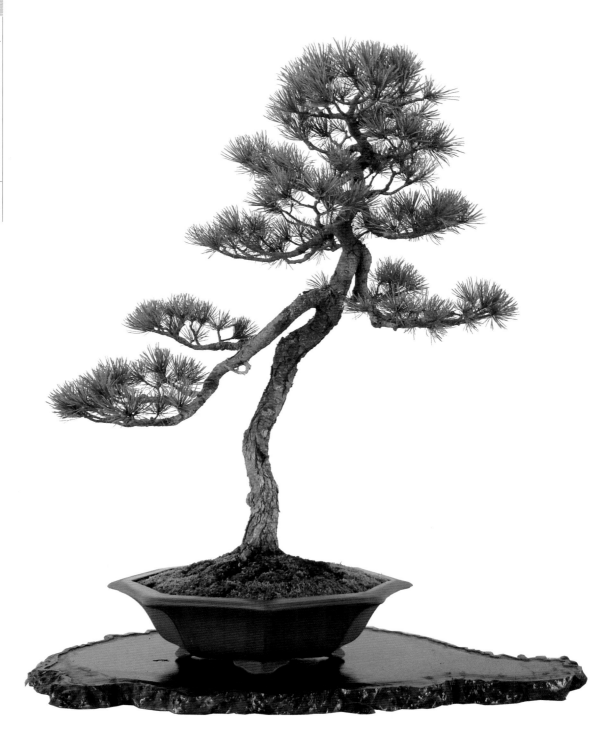

《舞韻》（五針松）

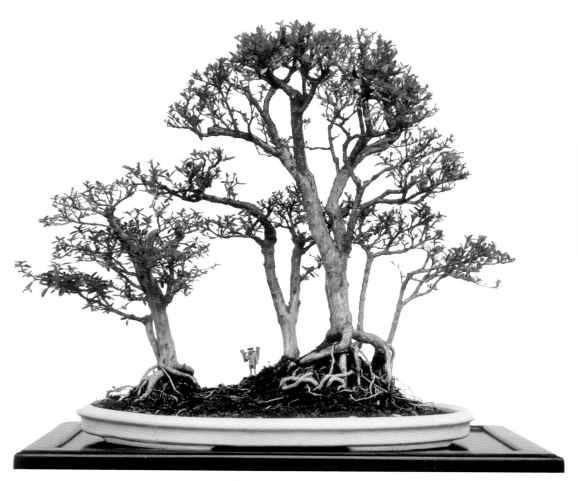

《歸樵》（六月雪）

　　從20世紀80年代至今，趙慶泉陸續創作和培育了一批文人樹作品。這些作品大多採用松柏類樹種，以自幼培育為主。他先後創作和改作的有《高風亮節》（刺柏）、《舞韻》（五針松）等。

　　在創作樹木盆景的同時，趙慶泉依然沒有放鬆在水旱盆景方面向藝術的高層次探索，創作了《楓林秀色》（雞爪槭）等一批作品。

　　對於趙慶泉水旱盆景藝術的成就，恩師徐曉白教授給予了高度評價，並在90高齡時為之題寫了「片山有致，尺泓興瀾。小樹成古，寸石生情」（1992年）；美國的盆景研究者卡琳・阿爾伯特女士則評論道「趙慶泉的藝術手法無疑是中國的，但其作品卻具有廣泛的吸引力」（1997年）；加拿大蒙特利爾植物園盆栽館館長大衛・伊斯特布魯克也認為「趙慶泉的盆景作品散發著輕靈的美，跨越了文化的差異，打動人們的心靈」（1997年）。

　　趙慶泉曾多次應國外盆景團體和盆景園邀請，赴十幾個國家做過100多場盆景示範表演，以水旱盆景所占比例最多，其中部分作品為美國國家盆景博物館、環太

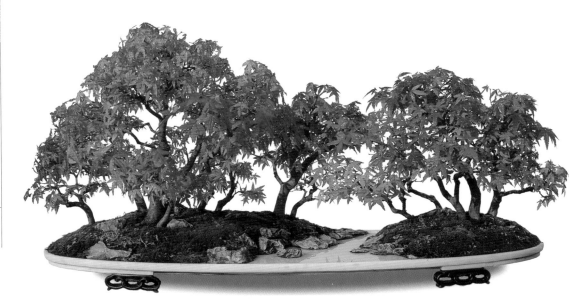

初冬時的《楓林秀色》（雞爪槭）

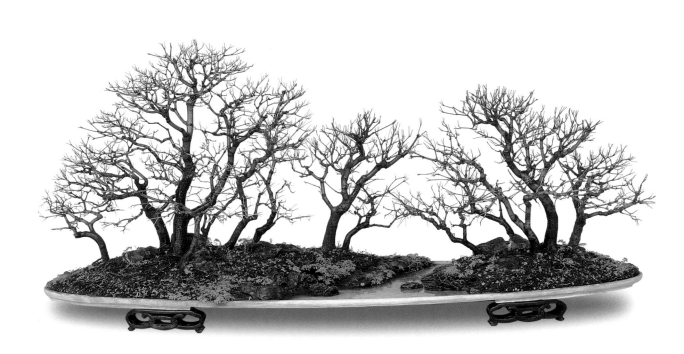

落葉後的《楓林秀色》（雞爪槭）

平洋盆景收藏館、亨廷頓植物園、北卡羅萊納植物園、義大利克里斯皮盆栽博物館等單位收藏。

2004年，趙慶泉和揚州紅園的盆景併入揚州市園林局盆景園，2009年又移至揚州瘦西湖風景區新建的盆景博物館。這對於趙慶泉來說，無疑是提供了更適合的平台和更廣闊的空間。

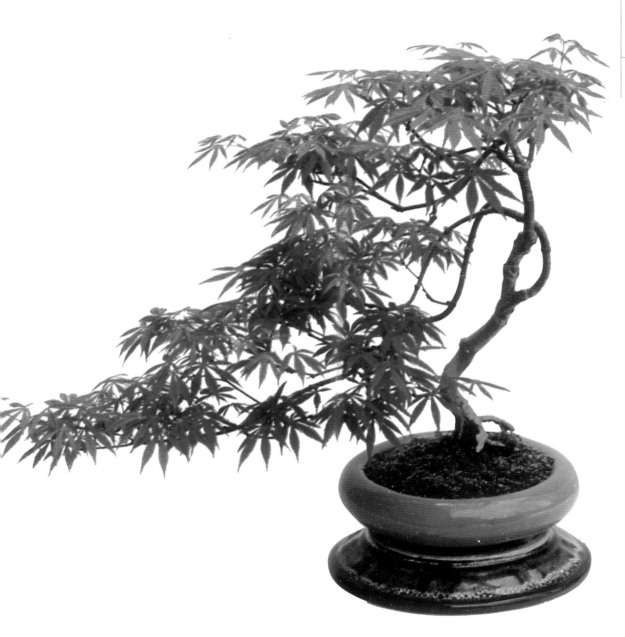

《飄逸》（紅楓）

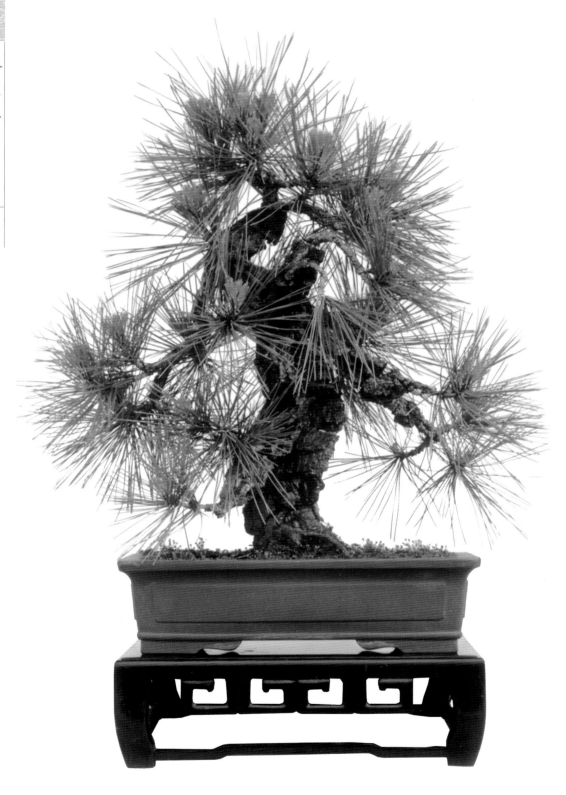

《鱗甲森然》（錦松）

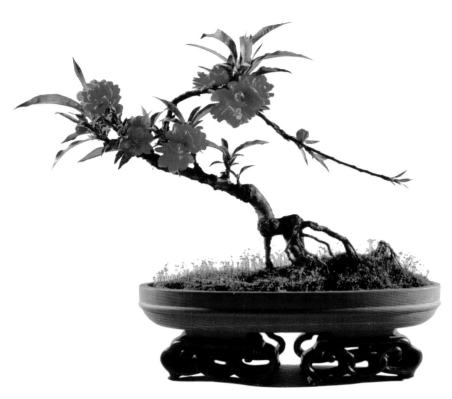

《爛漫》（壽星桃）

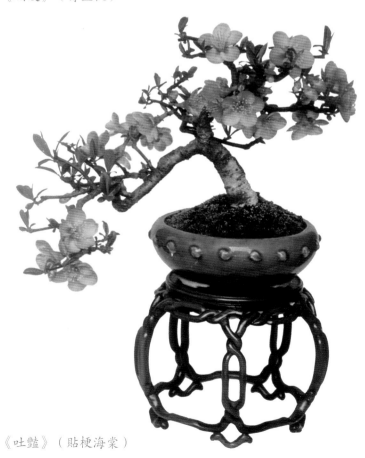

《吐豔》（貼梗海棠）

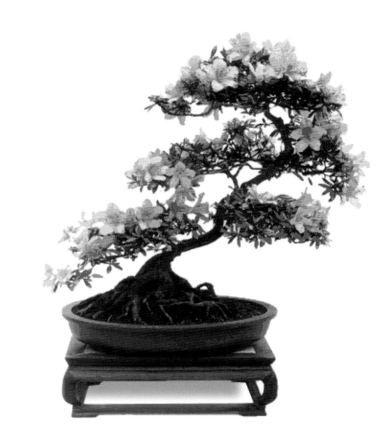

《繁花似錦》（杜鵑）

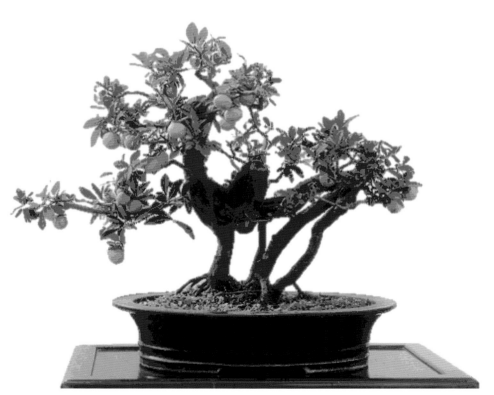

《奔馳》（金彈子）

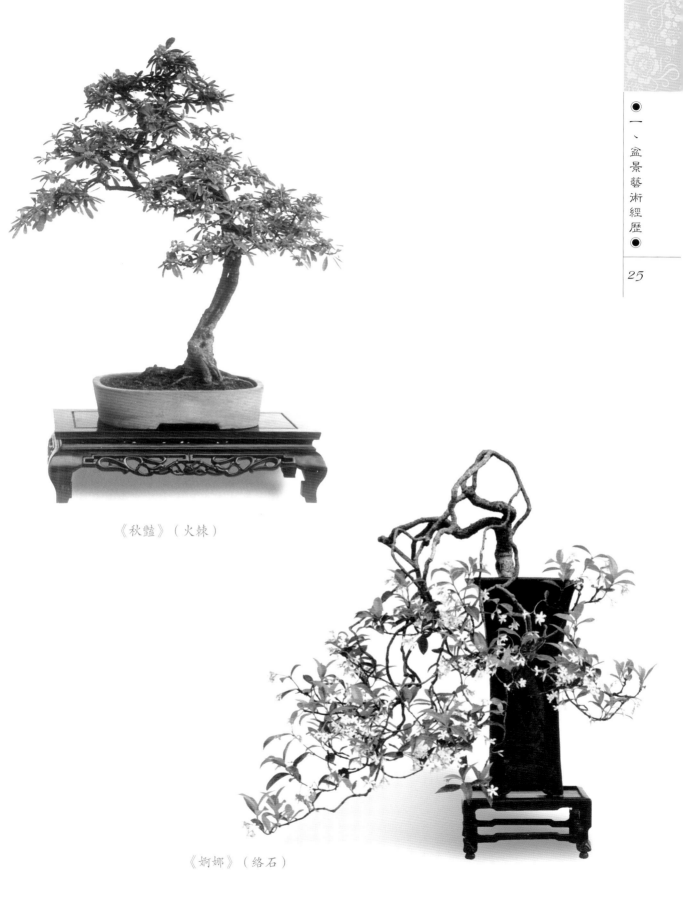

《秋豔》（火棘）

《婀娜》（絡石）

《寒秋》（老鴉柿）

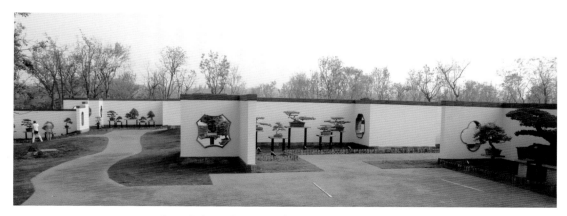

現今趙慶泉工作的揚州瘦西湖風景區盆景博物館

二、盆景創作技藝

Skills of Miniature Landscape creativity

（一）水旱盆景創作

1. 水旱盆景的美學特點

　　在水旱盆景的創作實踐中，趙慶泉對其美學特點作了一定的探索。他將水旱盆景同中國的山水園、山水畫和山水詩聯繫起來，認為在中國盆景中，水旱盆景是最能體現「微型園」「立體畫」和「無聲詩」的一種形式，從而提出了下列一些觀點。

清人繪《揚州隸園圖》

蘇州拙政園的山水景觀

（1）微型的園——生境的創造

中國的造園中，不僅具有生機蓬勃的自然美，還設置有擋風雨、避寒暑、觀賞美景、休息娛樂的建築，以達到「可望、可行、可遊、可居」的目的，形成一個具有濃厚生活氣息的環境。這就是生活美。

我們可以將水旱盆景看作微型的園，但對水旱盆景並無實際功能的要求。由於傳統審美習慣的影響，以及藝術表現的需要，常常放置一些建築、人物、舟楫等擺件，以表現一些富有生活情趣的題材，如柳塘放牧、清溪垂釣、冬山歸樵等等，創造出一種生活美的境界，使觀賞者有身入其境之感。

一般樹木盆景的題材為單純的樹木景象，山水盆景的題材主要是山與水，唯有水旱盆景所表現的是自然界那種水面、旱地、樹木兼而有之的「完整」景觀，它較之一般的樹木盆景，有著更大的空間包容量。

從這個意義上來說，水旱盆景這種形式，比其他盆景形式更加接近於造園藝術，尤其是接近於中國山水園，加之其所用材料——樹木、石頭、土、水，也是山

水旱盆景中的擺件

水旱盆景中的植物、
石頭、土、水等自然材料

水園的主要材料，故稱之為微型的園，是恰如其分的。

作為微型的園，水旱盆景創造了一種具有自然美和藝術美的境界，這就是生境。

水旱盆景中的自然美，首先體現在植物上面。無論是樹木還是小草、苔蘚，都具有自然生命，無不顯出一派生機。

樹木在生長過程中，隨著樹齡的增長，季節的更替，其姿態、色彩和風韻都會產生不斷的變化，特別是許多雜木類的樹種，春季新葉嫩綠，姿態明麗；夏季顏色轉深，枝繁葉茂；秋季老葉漸黃，搖落扶疏；冬季樹葉落盡，一片蕭殺。

水旱盆景中的自然美也體現在石頭、土、水等自然材料上。這些材料都具有各種自然美態。如石頭的形狀、皺紋和色澤，就是任何人工都無法做出的，而土和水就是其所表現的自然物本身。

水旱盆景中的自然美，更體現在採用上述自然材料所塑造出來的自然景觀上。水旱盆景可表現的題材極其廣泛：江、河、湖、海、溪、潭、

水旱盆景的表現素材——自然界的叢林與坡岸

水旱盆景的季節變化——《楓林秀色》（雞爪槭）局部

塘、瀑等各種水景，峰、巒、崗、壑、崖、島、磯、坡等山景都在其中。從名山大川到小橋流水，從山林野趣到田園風光，盡可表現。還可以表現不同季節的景色，如春水涓涓，夏水橫溢，秋水明遠，冬水乾涸。至於在樹木盆景中所表現的各種樹木景象，一般也可表現出來。水旱盆景所表現的這些景色「雖由人作，宛自天開」，無不具有自然美，同時由於有了水，更顯出一種獨特的靈氣。

（2）立體的畫——畫境的表現

水旱盆景的創作，雖然取材於自然山水、樹木，但並不是對具體的一山一水、一草一木進行機械的模仿，也不僅是創造出一個生境，而是要將大自然的美景進行高度的概括、提煉，使之達到藝術美的境界，猶如立體的山水畫，這就是畫境。

山因水活，樹使石生——中國傳統山水畫

盆景中的山水樹石

中國傳統山水畫論中將石比作骨骼，水比作血脈，林木比作衣服，又有「山因水活」「樹使石生」之說，說明自然界景物之間相互依存的關係。水旱盆景的長處

山水畫中的竹景

《竹趣圖》（鳳尾竹）

山水畫中的秋景

《秋郊牧馬》（雀梅）

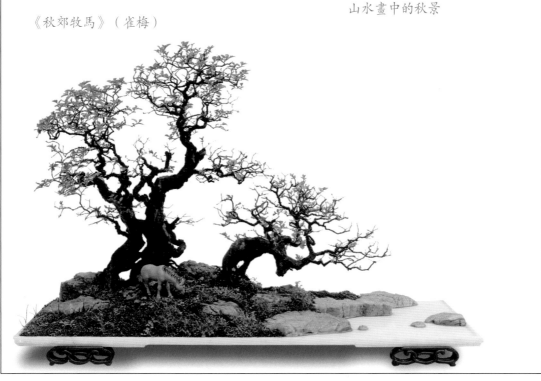

正是在於能塑造這種「完整」的自然景觀，故非常有利於表現優美的畫境。

　　水旱盆景的畫境主要體現在佈局上。由於水旱盆景中的景物豐富多樣，富於對比而又能協調統一，故在佈局時，與中國山水畫的要求有許多相同之處，如主次分清、疏密有致、虛實相生、空白處理、露中有藏、顧盼呼應、剛柔相濟、高低相

宜、動靜相襯、輕重相衡、粗中有細、平中有奇、巧拙互用，等等。

水旱盆景和中國畫一樣，講究「形神兼備，以形寫神」。其造型不僅要真實地塑造大自然景物的形貌，而且要表現出景物生動而鮮明的神態和個性。

除上述原則外，在水旱盆景的造型佈局上，還有許多與中國畫相通之處，如散點透視、節奏韻律、色彩處理，等等。所有這些原則的運用，構成了水旱盆景的「畫境」。

（3）無言的詩——意境的追求

水旱盆景的造型，首先要創造出具有自然美和生活美的生境，然後進一步表現出富於藝術美的「畫境」，最後還要使觀賞者從生境、畫境中激發出美的情感、美的意願、美的遐想，從而聯想到景外之景，領受到景外之情，達到情景交融，景有盡而意無窮的境地。這就是追求理想美的意境。

意境在中國傳統美學中是一個重要的概念。中國盆景是一種文人藝術，它與山水詩、山水畫、山水園以及其他種類的文人藝術一樣，以意境為追求的最高境界。

意境也可以叫「詩境」，即詩所表達的境界。水旱盆景所追求的意境，與山水詩也是相同的。在表現大自然景物的時候，雖然也顧及自然的原貌，但絕不是照搬，而是注入了作者個人的主觀感受，在景物中寄託情思，使觀賞者產生感情上的共鳴。

水旱盆景也具有詩的另一個特點——「言簡意賅」，小中見大。在中國古代詩詞中，無論是杜牧的「霜葉紅於二月花」，劉禹錫的「沉舟側畔千帆過，病樹前頭萬木春」，還是鄭板橋的「高歌一曲斜陽晚」，寥寥數語，無不具有豐富的內容。

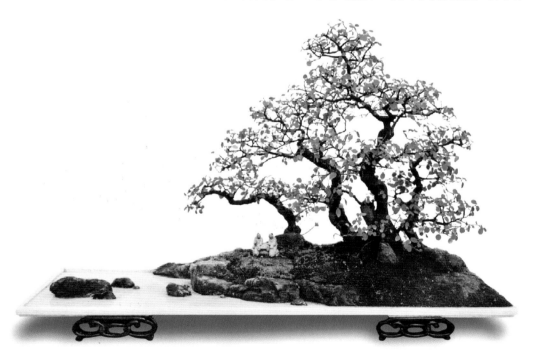

《人約黃昏後》（雀梅）

在水旱盆景中，三二雜樹，一灣清水，常常表現出深遠的境界；數株老樹，幾塊石頭，往往引發人的無窮聯想。這就是在有限的空間裏表現出無限的藝術遐思。

水旱盆景的意境也同山水詩一樣，具有各種各樣的風格：雄渾、豪放、自然、清新、樸拙、靜謐、綺麗、含蓄，不一而足。歸納起來，主要有壯美與優美之分，但最常見到的還是優美之境。這是由於壯美所要表達的是崇高、激情等震懾人心的力量，故多產生動的境界，它更適宜在樹木盆景中表現。而水旱盆景與園林藝術一樣，最適宜表現優美的境界，在寧靜中蘊藏著一種動的韻味，給人以輕鬆、愉悅的感受，這種感受從生理的角度來說，可以永遠為人們所接受。

社會越是向現代化發展，人們越需要這種靜境。當然壯美與優美是不可完全分開的。在以雄奇為主的作品中，不可缺少秀美；在以秀美為主的作品中也離不開雄奇。只有形成對比，才能使作品更具有藝術魅力。

象徵和聯想是創造水旱盆景意境的常用手法。中國歷代文人賦予某些景物以特定的象徵意義，如以石象徵永恆，以水象徵智慧，以樹木象徵人的品格，等等。在水旱盆景中，恰當地借助於這些象徵意義，可以擴展觀賞者的聯想，豐富作品的意境。

水旱盆景常常借用一些山水詩詞的題材，或根據其所表現的意境來創作。當然這些詩多是膾炙人口的，稍有文學體養的人都能理解。這樣，當人們在欣賞這些作品時，便會聯想到有關的詩和詩的意境，從而提高了作品的欣賞價值。

中國園林離不了園名及題匾、楹聯等，中國畫則多有題詠，水旱盆景也不例外；一般在作品完成以後，根據其主題和意境，用凝練的文字作為題名。題名往往

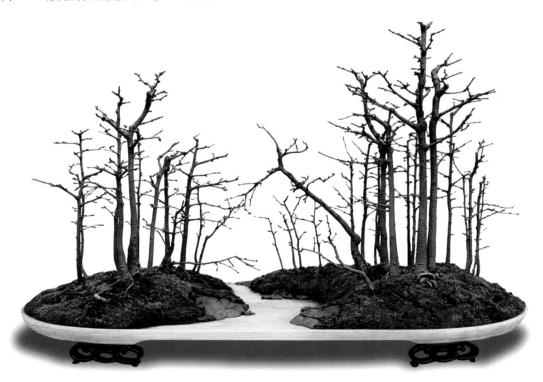

《平林漠漠煙如織》（金錢松）

能擴大和延伸盆景本身所能達到的境界，增加作品的詩意。

2. 水旱盆景的分類與式樣

隨著水旱盆景的不斷發展，其所用材料越來越豐富，佈局式樣也越來越多。為便於創作與研究，這裏從幾個方面作一些分類。

（1）按樹種分

水旱盆景的主體景物是樹木，故可以按照樹種的類別分為以下幾類。

①**松柏類**：樹木採用松柏類樹種，四季常青。這一類盆景多表現雄偉、古樸的景色，有時用於表現冬季雪景或夏日濃蔭。

②**雜木類**：採用雜木類樹種，重在樹姿。可表現四季景象，尤以落葉後的寒樹景象及剛萌芽的早春景象最富觀賞價值。

③**觀葉類**：採用觀葉類樹種，既觀樹姿，又觀葉色、葉形，落葉後還可觀寒樹景象。多用於表現秋景或春景。

④**觀花類**：採用觀花類樹種，既觀樹姿，又觀花色、花形。

⑤**觀果類**：採用觀果類樹種，既觀姿態，又觀花果。

⑥**混合類**：除上述以外，也有將兩種以上的不同樹種用於同一作品中，一般以一種為主，其餘為次，主次分明。由於不同樹木的色彩與形態變化較大，同時其生長習性往往不盡相同，故佈局和養護管理的難度也相對較大。

（2）按樹數分

水旱盆景中的樹木，大多採用多株做成叢林式，有時也可用一株單體樹木孤植。按照樹木的多少，也可將水旱盆景分為以下幾類。

①**孤植類**：採用單株樹孤植，一般樹木主幹粗壯，側枝協調，樹形完整，具有老樹姿態，佈局較為簡單。

②**二株類**：採用二株樹木合植，一般兩株靠在一起，一高一低，一正一斜，主次分明，佈局亦較簡單。

③**三株類**：採用三株樹木合植，其中一株為主樹，其餘二株大小不一，在佈局上二株靠近，一株分離。

④**疏林類**：採用五株、七株或九株樹木合植，其中一株為主樹，一株為副主樹，其餘為配樹，多表現疏朗的叢林景觀，其佈局較為複雜。

⑤**密林類**：採用很多株樹木合植，其中亦分主樹、副主樹及配樹，多表現繁密的森林景觀，其佈局最為複雜。

（3）按規格分

水旱盆景有多種規格，大者盆中可容人，小者可置掌中。目前一般按照盆的長

度，大致分為以下幾類。

①微型類：盆長10公分以下（含10公分），觀賞時常與其他類別的微型盆景或觀賞石一起陳設在博古架上。

②小型類：盆長11～40公分。

③中型類：盆長41～80公分。

④大型類：盆長81～150公分。

⑤超大型類：盆長150公分以上。

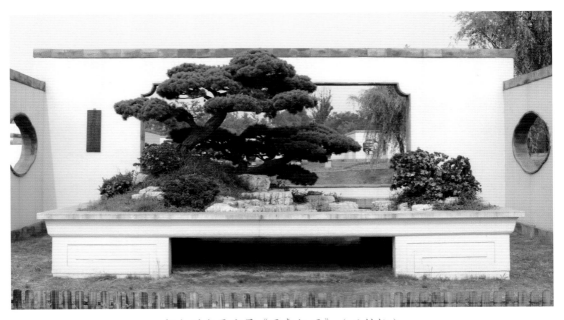

超大型水旱盆景《雲壑松風》（五針松）

（4）按佈局分

水旱盆景的佈局，按照水面與旱地的大體安排，可以分成不同式樣。這些式樣並非固定的模式，在創作時應根據材料的特點及藝術表現的需要，透過對樹木、石頭、水面、地形、擺件等的不同處理，達到千變萬化的效果。

水旱盆景的佈局式樣，常見的有以下幾種。

①水畔式：盆中的一邊為水面，一邊為旱地，以山石隔開水土。旱地部分用以栽種樹木，佈置山石；水面部分常常佈置小石塊或舟楫。水岸線曲而斜，富於變化。水畔式主要用於表現水邊樹木的清趣。

②島嶼式：盆中水面環繞旱地，以山石隔開水土。一般僅有一個小島（旱地），但也可有兩三個小島。小島可以四面環水，也可以三面環水（背面靠盆邊），水中還可以佈置小石塊。島的形狀均呈不規則形，水岸線曲折多變，地形有起有伏。兩三座小島嶼的佈局，則有主有次，有疏有密。島嶼式主要用於表現江、河、湖、海中被水環繞的小島景觀。

③**溪澗式**：盆中兩邊為樹木、石頭和旱地，中間形成狹窄的水面。兩邊旱地大小不一，要避免對稱，同時高低起伏也要有較大的變化。溪澗的形狀有開有合，曲折迂迴。水中常有大大小小的石塊。溪澗式主要表現山林中的溪澗景觀。它最富有野趣，也最能顯出景物的縱深感。

④**江湖式**：盆中兩邊為樹木、石頭和旱地，中間為寬闊的水面。旱地部分樹木均作成叢林式，坡岸一般較平緩，水岸線曲折柔和，水面較溪澗式開闊，常置放小橋或舟楫等盆景擺件。這種形式最適宜表現江河、湖泊的景觀。

⑤**綜合式**：自然界的景觀多種多樣，水旱盆景的創作，常常根據藝術表現的需要，將上述基本形式中的兩三種結合起來，這種佈局形式可稱為綜合式。

3. 水旱盆景的選材

水旱盆景的材料主要包括盆、植物、石頭、擺件和土。

水旱盆景係由樹木盆景與山水盆景結合而成，其選材的基本要求與這兩類盆景大致相同，但也具有一些特別之處。

（1）盆

水旱盆景更似立體的山水畫，故盆的作用也更接近於畫紙。在通常情況下，水旱盆景多採用淺口的大理石水盆，其次是釉陶盆，特大型水旱盆景也有用水泥盆。

水盆的色彩，通常以白、淡灰、淡藍、淡綠等色為多，根據作品表現的內容及山石的色彩而定。如表現大海，可用淡藍色；表現湖水，可用淡綠色；表現雪景可用白色；表現夜景，可用黑色。

水盆的形狀，以長方形和橢圓形最為常見和適用，並以造型簡潔、明快為好，不宜有繁瑣的紋飾或複雜的線條。

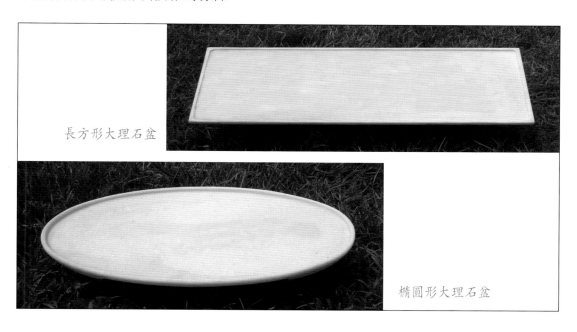

長方形大理石盆

橢圓形大理石盆

採用自然石板稍作加工而成的水盆，形狀不規則而富於變化，用作水旱盆景也很好。這種盆雖無盆口，不可貯水，但可作出「旱盆水意」。

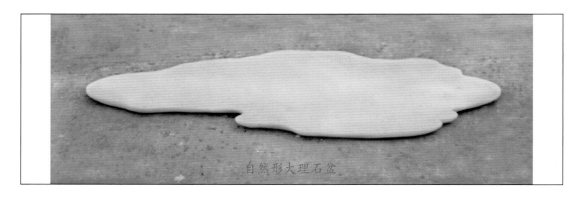

自然形大理石盆

盆的長寬之比，主要根據所表現景物的深度來選擇。一般在2：1左右。有時為了表現特別深遠的景物，可採用1：1，即正方、正圓形，有時為了表現長卷畫式的效果，也可採用很狹長的長方盆或船形盆。

一般溪澗式、島嶼式和綜合式的佈局用盆較寬，水畔式、江湖式的佈局用盆相對較狹長。

至於用盆的大小與景物的高度之間，並沒有固定的比例，也是根據藝術表現的需要而定。

由於水盆極淺，故有時可不開排水孔。但如果採用稍深一點的盆，則須根據佈局，在準備栽種樹木的地方鑽一兩個排水孔，以利排水。

（2）植物

水旱盆景中的植物以樹木為主，也包括一些小的草本植物以及苔蘚植物。

樹木是水旱盆景中的主景，它的選擇至關重要。一般必須具有葉細小，耐修剪，易造型及觀賞價值高等特點，通常採用的樹種有五針松、真柏、地柏、金錢松、小葉羅漢松、榔榆、黃楊、榕樹、雀梅、樸樹、三角楓、雞爪槭、六月雪、貼梗海棠、杜鵑、紫薇、石榴、金彈子、老鴉柿等。

水旱盆景所用的樹木材料多為自幼培育，也可從山野採掘，但都須經過一定時間的培植與加工，使其主幹與主枝初步成型。這種培植與加工的方法與一般的樹木盆景基本相同，不再贅述。這裏說的是水旱盆景對樹木材料的幾點特別要求。

①**必須合乎自然**。如果說在樹木盆景中，可以有一些規則式或裝飾性較強的造型，那麼在水旱盆景中，樹木材料必須完全以自然樹木景象為依據，再作必要的取捨。任何明顯的人工痕跡，或是過度的變形，都是不適宜的。因為水旱盆景所表現的是較大範圍的自然景觀，如果其中的某個部分過度變形，則勢必會造成與其他部分的不協調，而影響到整體效果。

②**具有通常的大樹形態**。在樹木盆景中可以有各種樹形，而水旱盆景中的樹木

形態不宜太奇特，以具有大樹形態最為理想。通常多為直幹、斜幹，樹幹彎曲程度太大的樹形不相宜。

③**根系成熟而無向下生粗根**。水旱盆景均採用淺盆，且栽種樹木的旱地部分一般較小，故選擇樹木材料，應注意既有成熟的根系，又無向下生的粗根，最好是經過一定時間淺盆培養後的樹木。用作近景的樹木，還要求露出土面的根系向四面鋪開，顯出穩定感。

④**樹木的協調與變化：**水旱盆景中樹木，大多作成叢林式，在同一盆中，通常用同一樹種，有時也可兩個以上的樹種。不同樹種的合栽，須以其中一個樹種為主，其他樹種為輔，不可平均處理，同時要儘量注意格調的統一。同一盆中的樹木務必要有主次之分，其中須有一株最高、同時也是最粗的主樹。切忌所有的樹木高低、粗細太接近，否則將無法進行佈局。

⑤**與其他景物配合默契：**在水旱盆景中，樹木不是孤立的景觀，而應與山水、陸地形成一個有機的整體。選材的時候，並不要求樹木的各個部分都很完整，而是要求與其他景物能相輔相成，配合默契。有時候，那些有「殘缺」的材料，透過精心的組合、加工，與山石等景物有機地結合起來，反而更能達到理想的效果

（3）石 頭

古人論石有「山無石不奇，水無石不清，園無石不秀，室無石不雅」之說。作為微型的園，水旱盆景也是離不開石頭的。石頭在水旱盆景中的作用僅次於樹木。

石頭的種類很多，各有其天然的形態、質地和色澤。這也是水旱盆景自然氣息特別濃厚的重要原因之一。選擇石頭，就是要選出形態、質地和色澤都合乎創作立意的材料，要盡可能因材致用，保持石料的天然特點。

水旱盆景用的石頭材料，一般以硬質石料為多，最好具有理想的天然形態與皺紋，同時色澤柔和，質感較強。常用的有以下幾種。

①**龜紋石：**屬於硬質石料，多呈不圓不方的塊狀，表面有類似龜甲的自然紋理。色彩有灰黃、灰黑、淡紅及白色等多種。稍能吸水，並能局部生長苔蘚，還可以作小範圍的雕琢及打磨加工。

龜紋石的形態與色澤古樸、自然，質感強，富有畫意，是製作水旱盆景的最常用石種，也是最理想的石種之一。

龜紋石主要產於中國的四川、安徽、山東等許多地區。不同地區所產的龜紋石在質地、色彩上亦有所差異。

龜紋石

②**英德石**：英德石的質地較堅硬，大多體態嶙峋，皺紋豐富而富有變化；少數形體較圓渾，皺紋亦較平淡。色彩多為灰黑色或淺灰色，偶間有白色石筋。基本上不吸水，不宜雕琢。

英德石的質感很強，是中國傳統的觀賞石之一，也是製作水旱盆景的常用石種。英德石主要產於中國的廣東。

英德石

③**卵石**：卵石的質地十分堅硬，大多為卵狀，也有呈不規則形狀，但均圓渾光滑，皺紋少且平淡。色彩有黑、白、灰、綠及淺褐等多種。不吸水，不可雕琢。

卵石的石感特強，堅固耐久。在水旱盆景中，多選用那種形體有變化，皺紋較豐富的材料，切截其適合的部分，可以拼製成很自然的坡岸。

卵石的產地很多，多見於山間溪口、水岸邊或砂礦中。

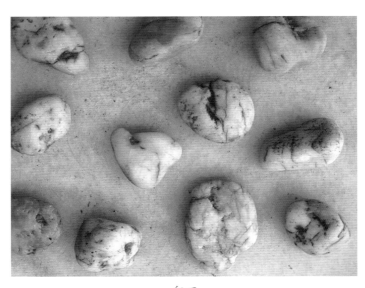

卵石

④**石筍石**：石筍石質地較堅硬，一般呈條狀筍形，石中夾有灰白色的砂石，如同白果大小，色彩有青灰、紫等數種。不吸水，可作敲擊加工。一般橫切其「筍頭」，拼接水旱盆景的坡岸，較為自然。青灰色的石筍石用於表現春景極為適宜。

石筍石主要產於中國浙江。

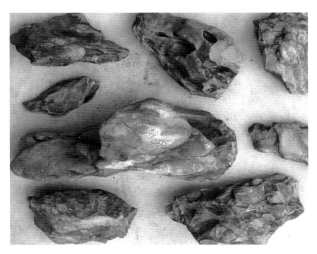

石筍石

除了上面介紹的幾個石種以外，在水旱盆景中尚有許許多多的石種均可採用。如斧劈石、千層石、奇石、砂片石等硬質石料。

至於砂積石、蘆管石等松質石料，由於其石感不強，並容易透水，故在水旱盆景中一般較少採用。但這些石料，便於加工造型，易生苔蘚，適宜表現土坡，故有時也會用到。

水旱盆景石料的選擇，主要有以下幾點基本要求。

中國畫譜中的山

中國畫譜中的石頭

自然界的石頭

①**要具有「石形」**。在水旱盆景中，石料主要是用作坡岸及點石，很少表現完整的山景，故在選石時，應注重「石形」，即石頭形態，而不是山的形態，山與石是有區別的。山有峰、巒、崗、壑，而石則僅僅是山的構成物，一般呈渾圓的塊狀物，在中國山水畫中，可以明顯的看出來。

硬質石料一般不便加工，因此對天然形狀與皴紋要求較高。松質石料可以雕琢，故不需要對原有形狀要求太高，只要質地均勻即可。

②**要注重「石感」**。石感即石頭的質感。水旱盆景中的剛柔對比，主要依靠石頭來體現剛，故石頭的堅硬質感很重要。一般說來，硬質石頭的石感強，松質石頭則缺少石感。但是有些硬質石頭從表面上看起來並不硬，也就是石感不強。

③**要協調統一**。在同一盆水旱盆景中，採用同一種石料，並力求達到在形狀、質地、皴紋、色澤等方面均協調統一。但協調統一並不意味著完全相同，還應該有一定的變化，如塊面可有大有小，皴紋應有疏有密，形狀宜有圓有方，等等。

石料的協調統一

（4）擺件

擺件是指安置在盆景中的建築、人物、動物、舟楫等點綴品。它們雖然體量很小，但常常起著重要的作用。

水旱盆景多表現範圍較大的景物，以及生活氣息較濃的題材，往往離不開建築和人的活動。因此恰當的點綴擺件，可以豐富內容，增添生活氣息，有時還能表明季節、地域，甚至時代等。許多特定的題材可以借助於擺件表現出來。擺件還可以起到比例尺的作用，根據其大小，就可以估計出景物的大小，擺件愈小則景物愈大。安放擺件，如注意到近大遠小的透視原則，對於表現景物的縱深感也是很有幫助的。

牧牛擺件

但是，任何人工設施與自然山水總是對立的，並不是所有的水旱盆景作品都需要安放擺件，更不是擺件放的愈多愈好。應該根據作品的藝術表現需要而定。一般說來，擺件的數量宜少不宜多，體量宜合乎比例，色彩宜素淡不宜濃豔，風格宜自然不宜嚴整，否則會分散注意力，沖淡主題。

擺件的質地有陶質、瓷質、石質、金屬質等數種，以陶質為好，即用陶土燒製而成，不怕水濕和日曬，不會變色，質地與盆缽及山石易於協調。陶質擺件通常多用廣東石灣產品。

水旱盆景中常用的陶質配件有以下幾類。

①**建築類**：主要有茅亭、茅屋、瓦屋、水榭、石板橋、木板橋、竹橋，等等。

②**人物類**：主要有獨立、獨坐、對弈、對談、對酌、讀書、彈琴、吹簫、垂釣、騎牛、農夫、樵夫、漁夫，等等。

③**動物類**：主要有牛、馬、羊、鶴、雞、鴨、鵝等，動物的姿態又有多種多樣。

④**舟楫類**：主要有帆船、櫓船、漁船、渡船、竹排，等等。

建築類擺件

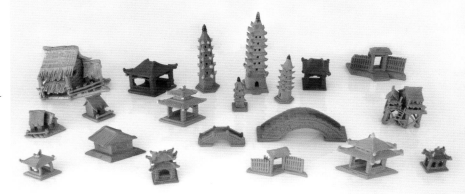

人物類擺件

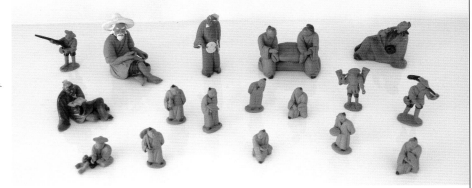

動物類擺件

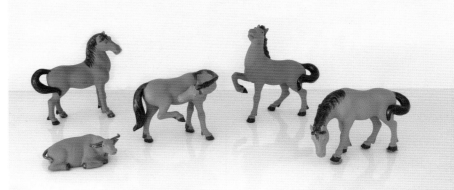

舟楫類擺件

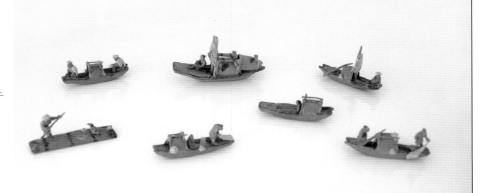

除了選擇成品擺件以外，也可以根據作品需要，自己動手，採用木、竹、石等自然材料，製作一些擺件，如茅亭、茅屋、木板橋、石板橋、竹橋、帆船、竹排等。這樣可以在規格、造型、色彩等方面更能符合創作意圖，也可以使作品更富有個性。

（5）土

在水旱盆景中，土不僅具有儲存、供應水分與養分，維持植物生長的作用，同時也是塑造景物的材料。盆中地形的高低起伏，主要就是用土來塑造的。

水旱盆景的用土，與一般樹木盆景用土的要求大體相同，但須根據不同樹種的習性而配置。它必須既能滿足植物生長的需要，又便於塑造地形，並保持地形的相對穩定。因此除了具有良好的通氣、排水、保水性能以外，最好稍微具有黏性。在不同地區製作水旱盆景時，可以就地取材，自己配製。

4. 水旱盆景的製作

水旱盆景的製作技藝，是建立在樹木與山水這兩類盆景之上的。如果已掌握這兩類盆景的技藝，那麼製作水旱盆景將很容易。

（1）總體構思

藝術創作離不開構思。在動手製作水旱盆景之前，應對作品所表現的主題、題材，以及如何佈局和表現手法等，先有一個總體的構思，也就是中國畫論中所說的「立意」。

構思以自然景觀為依據，以中國山水畫為參考。

實際上，這種構思從選材前已經開始了，它貫穿於選材、加工和佈局的整個過程中，並且常常會在這個過程中有一定程度的修改。

構思在盆景的創作中十分重要，它對於作品的成敗起到關鍵的作用。因此，在它上面不妨多花費一點時間，千萬不可拿到材料就做。如果尚未有總體構思就盲目動手，那麼難免會造成材料的浪費和損失。

自然界的「水旱」景觀之一

自然界的「水旱」景觀之二

中國畫譜中的「水旱」景觀

　　在構思的時候，最好先將初步選好的素材，包括樹木、石頭、盆和擺件等放在一起，然後靜下心來，認真審視，尋找感覺。有了初步的方案以後，開始加工素材。

（2）加工石料

水旱盆景用的石料，必須經過一定的加工，才可進行佈局。石料的加工方法主要有切截法、雕鑿法、打磨法、拼接法等，根據石種及造型去選擇。

①**切截法**：指切除石料的多餘部分，保留需要的部分，用作坡岸和水中的點石，使之與盆面結合平整、自然。有時將一塊大石料分成數塊。用作旱地的點石通常不一定需要切截，但如果體量太大，也可切除不需要的部分。

對於硬質石料，在切截之前，應仔細、反覆審視，以決定截取的最佳方案；對於鬆質石料，一般先作雕鑿加工，再行切截。

切截石料最好用切石機。鬆質石料也可用鋼鋸切截。應注意使截面平整，並儘量避免造成邊緣殘缺。

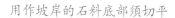

用作坡岸的石料底部須切平

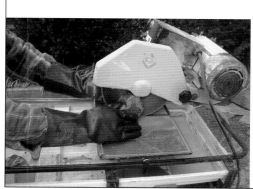

切截石料

②**雕鑿法**：指由人工雕鑿，將形狀不太理想的石料，加工成比較理想的形狀。這種方法主要用於鬆質石料，有時也用於某些硬質石料，如斧劈石、石筍石等。雕鑿以特製的尖頭錘或鋼鑿為工具，方法與山水盆景基本相同。

雕鑿法雖為人工，但須認真觀察自然景物，參考中國山水畫中的石形及皴紋，力求符合自然。同一作品中的石頭，應既有變化又風格一致。

③**打磨法**：指用金剛砂輪片或水砂紙等，對石料表面進行打磨，以減少人工痕跡，去除棱角，或解決某些石料表面的殘缺。打磨法只是一種補救的方法，不可濫用。對於自然形態較好的硬質石料，儘量不用打磨法，以保留其天然神韻。

打磨時，可先粗磨，後細磨。粗磨用砂粒較粗的砂輪片，細磨宜用水砂紙帶水磨。

④**拼接法**：指將兩塊或多塊石頭拼接成一個整體，在水旱盆景中經常使用。坡岸一般均由多塊石料拼接構成，有時點石也採用拼接法，以求得到理想的形態或適合的體量。

拼接石頭最重要的是具有整體感。首先必須精心選擇色澤相同、皴紋相近的石料，然後認真確定接合的部位，不僅要使相接處吻合，更要使氣勢連貫，最後再用水泥細心地進行膠合。有關膠合水泥的技術要求，將在下面介紹。

拼接石料

中國畫譜中的石頭組合之一

中國畫譜中的石頭組合之二

（3）加工樹材

水旱盆景所用的樹木材料，均須經過一定時間的粗加工，達到初步成型。但在製作水旱盆景時，還須根據總體構思，再作進一步的加工。

加工宜採用攀紮與修剪相結合。一般松柏類樹種以攀紮為主，其他類樹種以修剪為主。方法與樹木盆景基本相同，這裏再簡要介紹一下。

①**攀紮法**：指用金屬絲攀紮樹木枝幹進行造型的一種技法，其優點在於能比較自由地調整枝幹的方向與曲直。

攀紮一般採用鋁絲或銅絲。根據所攀紮的枝幹的粗度和硬度，選擇適宜粗度的金屬絲。攀紮前，最好將樹木適當扣水，使得枝條柔軟，便於彎曲。對於樹皮較薄，易於損傷的樹種，最好用麻皮或紙包捲枝幹，然後再纏繞金屬絲。

攀紮的順序是先主幹，後主枝，再分枝。金屬絲可按照順時針方向纏繞，也可按逆時針方向纏繞。纏繞時注意金屬絲與枝幹緊貼，並保持約45°。注意邊扭旋邊彎曲，不可用力太猛，以防折斷枝幹或損傷樹皮。

②**修剪法：**指由修剪樹木枝幹，去除多餘部分，以達到樹形美觀的一種造型方法。修剪法的長處在於能使樹木枝幹蒼勁、自然，結構趨於合理。

修剪時，首先應處理樹木的平行枝、交叉枝、重疊枝、對生枝、輪生枝等影響美觀的枝條，有些剪掉，有些剪短，有些由攀紮進行改造。

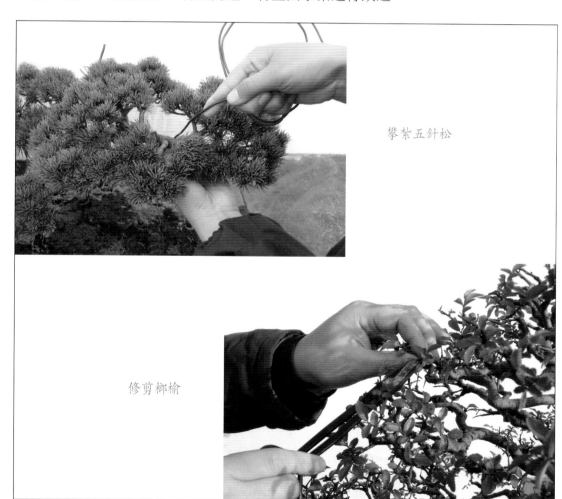

攀紮五針松

修剪榔榆

對於需要縮剪的長枝，待其培養到粗度適合時，方可作強度的剪縮，使其生出側枝，即第二節枝，一般保留兩根，再進行培養。待第二節枝長到粗度適合時，又加剪截；第三、第四節，都依此施行。每一節枝大多保留兩根，成剪刀型，一長一短。有時也可保留一根或三根，以避免交叉或調整疏密。

在多株樹木合栽時，常常須剪去其中一些樹木的大枝，以求整體協調。這時應以全局為重，該剪則剪。即使是孤植，有時也須根據整體佈局的需要，剪去樹木的某些大枝。

水旱盆景的盆很淺，同時栽種樹木的地方往往很小，形狀也不規則，故栽種樹木之前，還須將樹木根部作一些整理。一般先剔除部分舊土，再剪短過長的根，特別是向下生的粗根。剔土與剪根的多少，最好根據盆中旱地部分的形態及大小而定。在樹木位置尚未確定時，可先少剔和少剪。

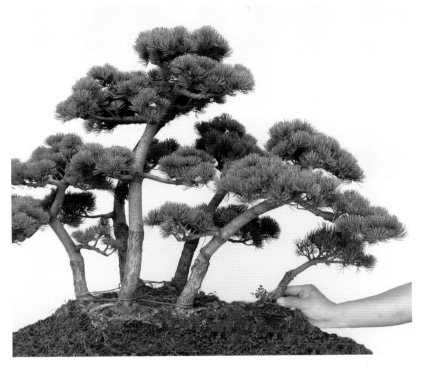

樹木的佈局

（4）試作佈局

石料與樹材均加工完畢後，便可按照初步的構思，先確定樹木的位置，並放進一些土，然後再放置石頭，樹石的放置也可穿插進行，這就是試作佈局。

配置多株樹木，可按照叢林式的佈局，但同時還須考慮到山石與水面的位置。

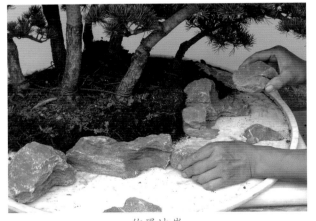

佈置坡岸

配置石頭時，先作坡岸，以分開水面與旱地，然後作旱地點石，最後再作水面點石。

自然界的坡岸

中國畫譜中的坡岸

中國畫譜中的石坡

水旱盆景中的坡岸

　　石頭的佈局須注意透視處理。從總體看，一般近處較高，遠處較低，但也不可呈階梯狀，還應有高低起伏以及大塊面與小塊面的搭配，才能顯出自然與生動。石頭的佈局還須與樹木協調。

自然界的「點石」

水旱盆景中的土面點石

盆景中的水面點石

　　點石對地形處理和水面變化起到重要作用，有時還可以彌補某些樹木的根部缺陷。旱地點石，要與坡岸相呼應，與樹木相襯托，與土面結合自然；水面點石，應注意大小相間，聚散得當。

　　試作佈局時，最好將準備安放的擺件，初步確定位置和方向，對於不恰當者，可更換或取消。安放擺件，應注意位置的合理性、與其他景物的比例以及近大遠小的透視原則。

　　試作佈局是作品成敗的關鍵，必須十分認真，常常要經過反覆的調整，對其中的某些材料，可能要進行多次加工，甚至更換，才能達到理想的效果。試作佈局注重的是總體效果，至於各個部分的細節，可以放在後面再作處理。

（5）栽種樹木

在試作佈局時，樹木是臨時放在盆中的，一般並不符合種植的要求。在佈局初步確定後，須將樹木認真地栽種在盆中（如果時間許可，也可以先將石頭膠合在盆中，待水泥乾了以後再栽種樹木）。栽種之前，先用鉛筆將樹木的位置在盆面上作記號，注意將水岸線的位置，儘量精確地畫在盆面上，有些石塊還可以編上號碼，以免在膠合時搞錯。作好記號後，撤掉樹木和石頭（對於不影響栽種樹木的石頭可以不撤），然後便可栽種樹木。

栽種樹木時，先將樹木的根部再仔細的整理一次，使之適合栽種的位置，並使每株樹之間的距離符合佈局要求。這一點不可馬虎從事，否則將會影響整體效果。

在盆面上栽樹需鋪上一層土（如有排水孔，須墊紗網），再放上樹木。注意保持原先定好的位置與高度。如果高度不夠，可在根的下面多墊一些土，反之，則再剪掉一些根。

位置定準後，即將土填入空隙處，一邊填土，一邊用竹籤將土與根貼實，直至將根埋進土中，注意不要讓土超出旱地的範圍，最好略小一點，以便膠合山石。待山石膠合完畢，還可以填土。

樹木栽種完畢，可用噴霧器在土表面噴水（不需噴透），以固定表層土。

（6）膠合石頭

栽種好樹木以後，接著可膠合石頭，即用水泥將作坡岸的石塊及水中的點石固定在盆中。

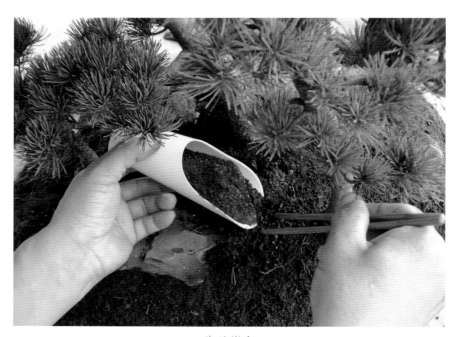

栽種樹木

水泥宜選凝固速度較快的，一般摻水調和均勻後即可使用。水泥宜現調現用，在用量較大時，不妨分幾次調和。

為增加膠合強度，調拌水泥可酌情摻進107膠（一種增加水泥強度的摻合劑），也可全部用107膠調拌。

為使水泥與石頭看起來協調，可在水泥中放進水溶性顏料，將水泥的顏色調配成與石頭接近。

膠合石頭之前，可將作坡岸的石頭進行最後一次精加工，包括整平底部，磨光破損面，以及使拼接處更加吻合，然後洗刷乾淨並揩乾，在盆中放好，用鉛筆將石

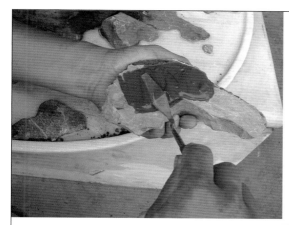

將石頭底部滿抹水泥

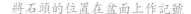

將石頭的位置在盆面上作記號

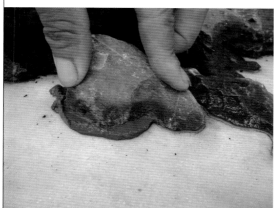

膠合石頭須緊密

頭的位置在盆面上作記號；注意將水岸線的位置，儘量精確的畫在盆面上，有些石塊還可以編上號碼，以免在膠合石頭時搞錯。

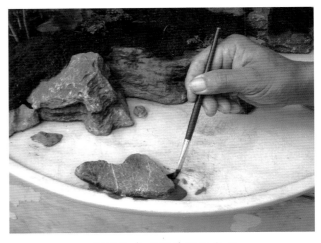

刷淨沾在石頭外面的水泥

作好上述工作後，再用水泥將每塊石頭的底部抹滿水泥，膠合在盆中原先定好的位置上。膠合石頭須緊密，不僅要將石頭與盆面結合好，還要將石頭之間結合好，做到既不漏水，又無多餘的水泥外露。可用毛筆或小刷子蘸水刷淨沾在石頭外面的水泥。

為了防止水面與旱地之間漏水，在作坡岸的石頭全部膠合好以後，仔細地再檢查一遍，如發現漏洞，應立即補上，以免水漏進旱地，影響植物的生長，同時也影響水面的觀賞效果。

如採用松質石料作坡岸，可在近土的一面抹滿厚厚的一層水泥，以免水的滲透。

（7）處理地形

石頭膠合完畢，可在旱地部分繼續填土，使坡岸石與土面渾然一體，並由堆土和點石作出有起有伏的地形。

處理地形應根據表現景點的特點，使之合乎自然。一般在溪澗式、島嶼式的佈局中，地形的起伏較大；江湖式、水畔式的佈局中，地形的起伏較小。

做好地形以後，在土表面撒上一層細碎「裝飾土」，以利於鋪種苔蘚和小草。

安放人物擺件

（4）在樹木合栽時，常常須剪去其中一些樹木的枝條，以求整體協調。這時應以全局為重，該剪則剪。最後使整體樹冠大致呈不等邊三角形。

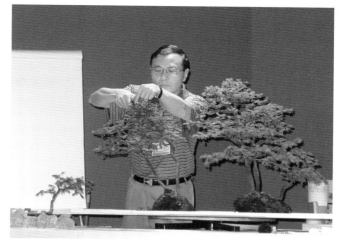

透過剪枝求得整體協調

（5）樹木栽種的角度也是十分重要的。一般來說，從正面看，主幹不宜向前挺，主枝應向兩側伸展較長，向前後伸展較短。主幹的正前方既不可有長枝伸出，也不宜完全裸露。在樹木的正面確定以後，可將主幹向前後左右改變角度，直至達到理想的效果。

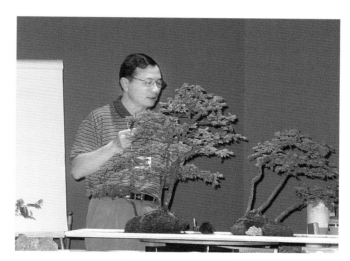

確定樹木栽種角度

（6）在幾株較大的樹放好以後，繼續增加小樹。須注意栽植點之間的連線要儘量成一個或多個不等邊三角形；三株以上的樹儘量不要栽在一條直線上；栽植點之間的距離不可相等，要疏密有致。

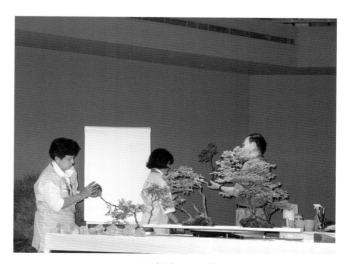

繼續增加小樹

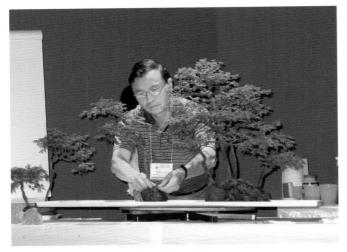

用金屬絲紮根

（7）用事先膠合在盆中的金屬絲，將樹木的根紮起來，以固定位置。樹木位置大體確定後，便可放置石頭，分出水面與旱地。樹木與石頭的放置也可穿插進行。這就是試作佈局。

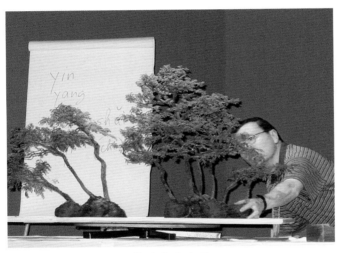

佈局露中有藏

（8）叢林式的佈局，須留下一定的空間，切忌將盆塞滿，同時也不要將所有的景物都顯現出來。要做到露中有藏，但在樹木較少的時候，應使每株樹從正面都能看得到。

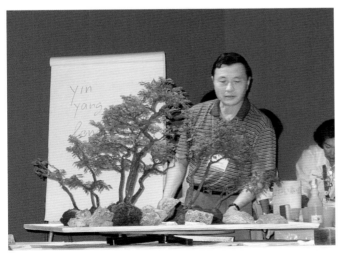

配置石頭

（9）配置石頭時，先作坡岸，然後作旱地點石，最後作水面點石。

（10）石頭的佈局須注意透視處理。從總體看，一般近高遠低，但也不可呈階梯狀，還應有起伏以及大小塊面的搭配，才能顯出自然與生動。石頭的佈局還須與樹木協調。

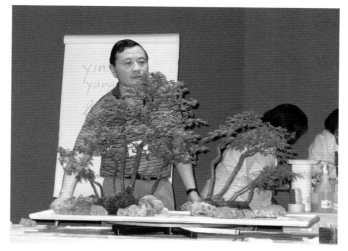

石頭的佈局

（11）栽種好樹木以後，接著可膠合石頭，即用水泥將作坡岸的石塊及水中的點石膠合在盆中原先定好的位置上。

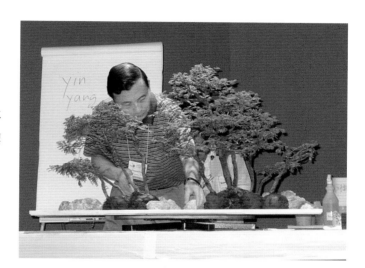

膠合石頭

（12）膠合石頭須緊密，不僅要將石頭與盆面結合好，還要將石頭之間結合好，做到既不漏水，又無多餘的水泥外露。可用毛筆或小刷子蘸水刷淨沾在石頭外面的水泥。

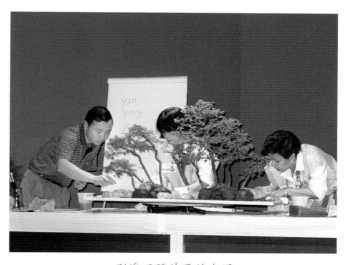

刷淨石頭外面的水泥

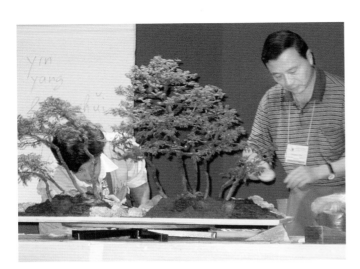

填土並作出地形

（13）前面佈局時，樹木是臨時放在盆中的。在坡岸石頭確定後，便可將土填入空隙處，一邊填土，一邊用竹籤將土與根貼實，直至將樹根全部埋進土中，使坡岸石與土面渾然一體，並由堆土與點石作出有起有伏的地形。處理地形應根據表現景物的特點，使之合乎自然。

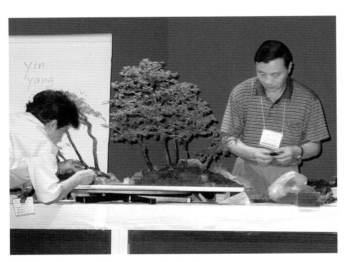

鋪上苔蘚

（14）在處理好地形後，先用噴霧器將土面噴濕，接著便鋪上苔蘚和栽種小植物。苔蘚是水旱盆景中不可缺少的一個部分，它可以保持水土、豐富色彩，將樹、石、土三者聯結為一體，還可以表現草地或灌木叢。

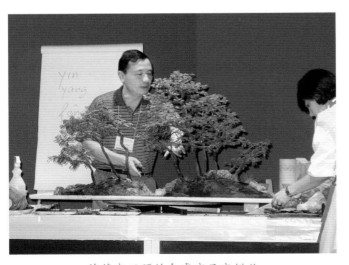

苔蘚與石頭結合處宜呈交錯狀

（15）鋪種苔蘚時，將苔蘚撕成小塊，細心地鋪上去。鋪種不可重疊，也不可鋪到盆邊上。苔蘚與石頭結合處宜呈交錯狀，而不宜呈直線。在鋪種苔蘚的同時，還可配上一些草本小植物，以增加變化。苔蘚全部鋪種完畢後，可用噴霧器再次噴水，同時用手輕輕撳幾下，使苔蘚與土面結合緊密。

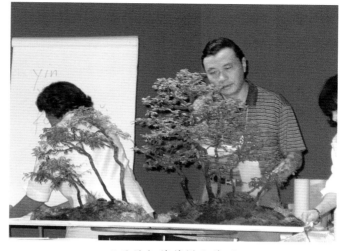

（16）苔蘚有很多種類。在這件作品中，以一種苔蘚為主，還配有其他種類苔蘚，既有統一，又有變化。

不同種類苔蘚搭配使用

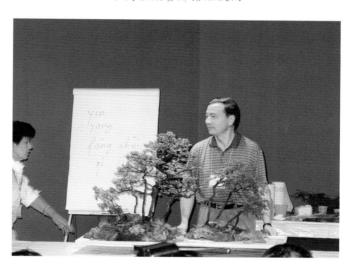

（17）對作品進行整理：檢查有無疏漏之處，將樹木再作一次細緻的修剪，並用噴霧器對整個作品的表面噴一次水（注意不要將旱地部分噴得太多，待水泥乾後再噴透）。

整理完畢

（18）最後將盆內外擦乾淨，整個作品便告完成。

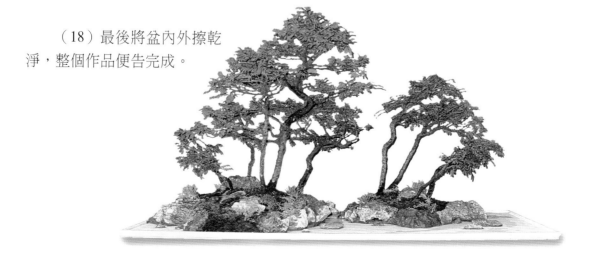

完成後的作品

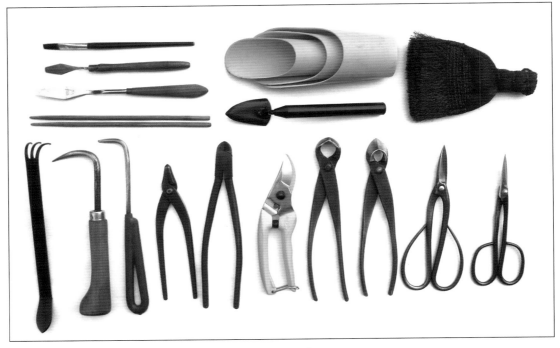

製作水旱盆景的常用工具

切石機

（二）文人樹盆景創作

1. 文人樹的藝術風格

在樹木盆景的各種造型與風格中，趙慶泉對文人樹情有獨鍾。

文人樹既是指樹木盆景的一種造型式樣，也是指一種特別的藝術風格。它在中國盆景中並不多見，然而卻有著不可替代的位置。它的造型、風格都與中國的文人有著密切的關係。

對於文人樹，趙慶泉有以下的見解。

（1）文化背景

在中國長期的封建社會中，以文取士，歷代沿襲，文人與官員常常是二者合一或是緊密聯繫，從而形成一個特定的「士大夫」階層。這個階層的人大多既有深厚的文化修養和獨到的藝術品位，又處於社會上的特殊地位，他們對中國的傳統文化產生了深刻的影響，並造就了獨具一格的文人藝術，其中的精華一直被繼承至今。

中國盆景自產生起就是文人藝術的一種。它與詩、書、畫、園等有許多共通之處，都注重人品和文化修養，講究意境的表現。從這個意義上說，所有的盆景都可以稱「文人盆景」。

然而，正如在中國傳統繪畫中有一種帶有文人情趣的畫一樣，它崇尚品藻，講求情趣，脫略形似，強調神韻，重視意境，被稱作「文人畫」。中國盆景中也有一種「文人樹」，這種形式最能體現文人藝術的精神與特點。

（2）基本概念

文人樹的名稱目前在國內外盆景界已經約定俗成（日文為「文人木」，英文為「Literati Style」，意思基本相同），但要給文人樹下個定義還是很困難的，不過可以從它的一些基本特點及手法來說明。

文人樹並不是獨立於其他基本樹形的單一樹形，它有多種形式，可以是斜幹、曲幹，也可以是直幹或斜出於懸崖；可以是獨幹，也可以是雙幹甚至多幹。但在通常情況下，幹樹不宜太多，否則很易流於繁瑣。

文人樹的基本特徵是主幹較一般樹形更細瘦，但同時不失蒼老；枝葉則稀疏、簡潔，且大多集中於主幹頂端，或隨大枝下垂；主幹的基部則很少有枝（有時可作少許伸枝）。整體樹形粗看似柔弱纖巧，細品則剛毅有力。

這種樹形在自然界較為鮮見，但在中國傳統山水畫中卻經常出現。因此，與其說文人樹表現了某種樹木景象，不如說它借樹表現了一種精神，一種文人的孤高、凜然、瀟灑和飄逸，同時也創造了一種詩的意境。

盆景中的樹木，當以主幹粗壯、枝繁葉茂的大樹形態最為常見。文人樹並非盆

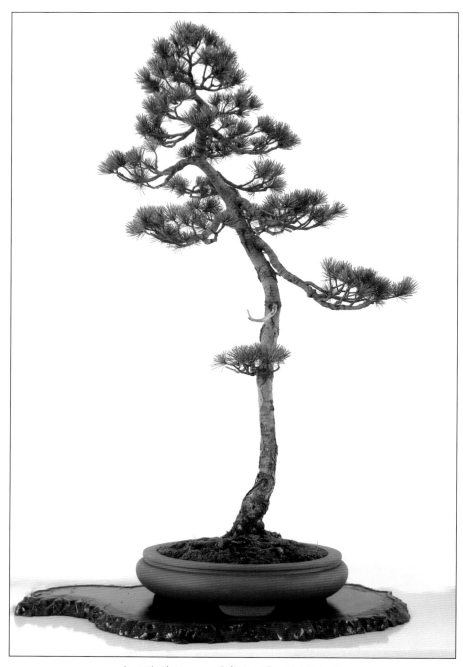

文人樹作品——《高士圖》（五針松）

景的主流樹型。然而，在體現作者的個性、才情、學識、風度、氣質以及人品等方面，文人樹卻有著獨特的長處。它看似簡單，其實蘊涵豐富；就其製作技術而言，並不特別困難，但要創出佳作，卻絕非易事。

中國文人畫有四個要素：「人品、學問、才情和思想。」文人樹同樣如此，它一向被看作是「陽春白雪」。它所展現出來的那種淡泊、堅貞、自信的精神世界，在物欲橫流的現代社會，尤為可貴。

（3）風格特點

　　文人樹的風格特點可以大致概括為「孤高、簡潔、淡雅」。

①孤高

　　孤高原為中國文人的特點，有志向遠大、卓爾不群、獨樹一幟之意。孤高也是文人樹的一個顯著特點。從造型來看，大多數文人樹的主幹均呈高聳狀，或直立，或微彎，線條變化和緩，其高度與樹的直徑之比，遠遠超過一般的樹木，但瘦而蒼老，柔中寓剛。雖然也有一些文人樹作品的主幹大幅度彎曲或傾斜，甚至斜出於懸

中國畫中的柏樹

中國畫中的松樹

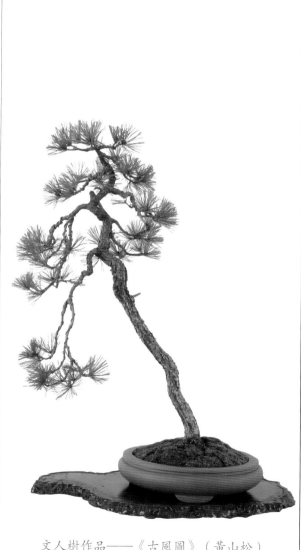

文人樹作品——《古風圖》（黃山松）

崖，但由於出枝多集中在主幹的頂端，仍然顯出一種孤高的姿態。至於雙幹、多幹或合栽的文人樹，其每株（幹）的造型仍然具有上述特點，合則統一協調，分則獨立成形。其所表現的其實就是文人孤高的風骨。

②簡潔

簡潔是中國文人藝術的重要準則，它有著深遠的思想文化淵源。儒家主張「大樂必易，大禮必簡」，力求簡易以表達審美的效果；道家以「少則得，多則惑」為處世原則，崇尚「大道至簡」；禪學則認為「一花一世界，一葉一菩提」，還認為不完整的形式更能充分地表達內在的精神。

藝術的最高境界應該是簡單至極，而同時具有深刻的含義。正所謂「冗繁削盡留清瘦，一枝一葉總關情」（鄭板橋語）。表象太過著墨，往往會讓人忽略其內在的精神。

簡潔的風格，在文人樹中體現得最為突出。無論哪一種造型，其枝葉總是少之又少，直至不可再少，不僅主幹中下部極少出枝，空間極大，即使頂端，也較一般樹木稀疏，大有「清高絕倫，一塵不染」的味道。

簡潔是以一種洗練的方式，去粗取精，單刀直入，簡單之中蘊含複雜，雖枝葉寥寥，卻能以一當十。作品越是簡潔，主題就越是突出，給觀賞者的印象就越是深刻，想像空間也越大。因此，就更有助於借物寫心，以景抒情，如詩歌餘韻，如弦外之音。

簡潔還含有抽象的因素。從景物中抽出一些線條，但這些線條不是單純的線條，也不僅是表現形體的因素，還可以展示作者主觀情感運動的規律。

中國書法中強烈的線條因素——唐代懷素《自敘帖》

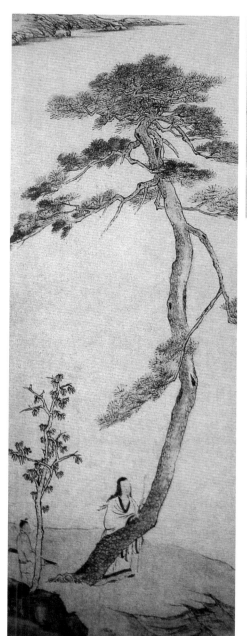

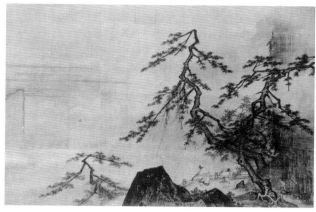

宋代馬遠《山水圖》

中國畫中的「文人樹」

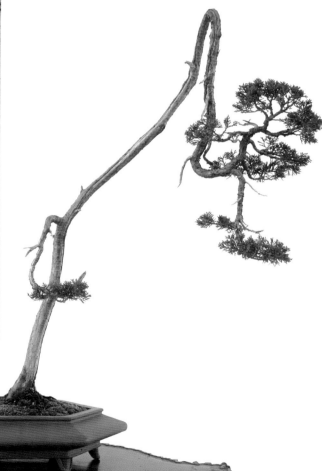

文人樹作品——《臨虛》（真柏）

　　中國藝術是線的藝術，中國人喜歡將情感濃縮在線條之中，這一點在書法、舞蹈和繪畫中尤為明顯。文人樹則與之一脈相通，它的外在形態雖然很簡約，然而卻是經過了高度的提煉、過濾的洗練之美，抓住了本質，表現了情感。

　　文人樹的造型簡潔明瞭，無遮無掩，不比枝繁葉茂的大樹形易於藏拙，稍有不當便一目了然，故其創作難度較大。要創出高品位的作品，不僅要掌握過硬的技術手段，更要具備敏銳的藝術眼光和深厚的文化修養。

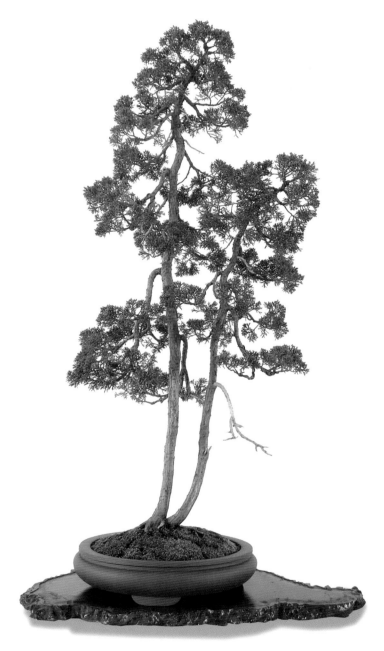

文人樹作品──《雙清圖》（真柏）

③淡雅

文人樹的又一特點是淡雅。淡指素淡、天真、閑寂、無華，雅有文雅、精緻、脫俗、不矯飾之意。淡雅是一種書卷氣，是文化修養的體現。它標誌著文人的審美準則和生活追求。淡雅的文人樹作品依託的也是深厚的文化修養。

淡雅的思想根源與道家文化及士大夫的處世方式有關。所謂「順物之性，因物自然，不設不施」「君子之交淡如水」「寧樸毋華，寧拙毋巧；寧醜怪毋妖好；寧荒率毋工整。純任天真，不假修飾，以發揮個性，振起獨立之精神，力矯軟美取姿、塗脂抹粉之態」，都是強調適應自然和現實，追求一種超脫的境界。

文人樹的造型看似特別，其實也是以自然為摹本的，只是作了誇張和抽象。它與那種脫離自然，追求「華麗」「巧飾」和「濃烈」是相排斥的。這種平淡的風格，要求作者在構思和表現上都要順應自然，使作品呈現出隨意、飄逸、渾然天成的效果。

文人樹的雅與俗相對立。在選擇題材上，俗者多選陳舊、老套和重複者，隨波逐流，了無新意；雅者則追求清新、獨特，別開生面，不落俗套。在表現手法上，俗者追求形似，一枝一葉都不遺漏，力求將所有內容全部顯示出來，結果讓人一覽無餘，而無想像空間；雅者則求「不似之似」，即「得其大似，遺其小似」，抓住精神，以少勝多，達到景有盡而意無窮。

中國的文人藝術素以淡雅為最高境界，有「絢爛之極，歸於平淡」之說。要達到這種境界，沒有任何取巧的捷徑，唯有付出長期的努力。這就是「看似尋常最奇崛，成如容易卻艱辛」。在這裏，作者的人品、學識與修養是至關重要的。

孤高、簡潔、淡雅構成了文人樹的基本風格，而每一件具體的作品則又因人而異。也許是文人樹造型中的線條因素較其他樹形更為強烈的緣故，作者的個性在其中表現得尤為明顯。這一點猶如中國的書法，同樣的字，不同的書法家寫出後均顯示出不同的個性，而模仿是出不了好作品的。此外，文人樹的造型，枝簡葉疏，結構清晰，也使其個性差異更為分明。

隨著時代的發展，文人也在變化。現代的文人已不同於古代的文人，今天的文人藝術自然也有別於過去。然而，無論哪個時代的文人，在文化修養、氣質、風度、審美情趣等方面總有著許多共性。因此，在盆景藝術中最能體現文人精神的文人樹，依然以其鮮明獨特的個性，深受人們的喜愛。

2. 文人樹的製作技術

文人樹屬於樹木盆景的一種造型，它的製作技術與一般樹木盆景基本相同。但它不重形似，而以情趣、神韻取勝。

這裏主要介紹它的製作程序以及需要注意之處。

（1）選材

文人樹的材料主要為樹木和盆，在選用時均有些特別的要求。

①樹木

用作文人樹的樹材以松柏類為主，常見的有五針松、黑松、赤松、黃山松、真柏、刺柏、羅漢松等。也可用一些生長緩慢、木質堅硬、壽命較長的樹種，如黃楊、九里香等。一般生長快、木質疏鬆的樹種不太適宜。

一般出枝在主幹的中上部或頂端，枝條疏朗，主幹必須瘦而高，並帶有流暢的曲線，忌過粗過矮，但又必須蒼老。幹皮最好顯出飽經風霜之態，如係從山野採掘更佳。對於苗圃培育的材料，宜在主幹易於加工的時候，做好初步的造型，尤其要注意細微的彎曲變化，因為一旦主幹長粗後，就很難再將細部加工到位。

文人樹常用的樹木材料之一（黑松）　　　　文人樹常用的樹木材料之二（真柏）

②盆

文人樹一般採用正圓形一類的陶盆，包括海棠形、六角形等，有時也用橢圓形、長方形一類的盆。自然形石盆或仿自然形陶盆也很好。無論哪種形狀的盆，都必須很淺。

文人樹常用盆之一

文人樹常用盆之二

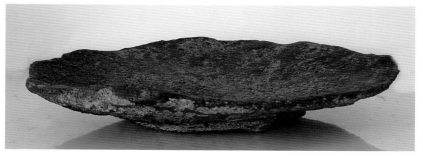

文人樹常用盆之三

盆的質地根據樹種而定。通常松柏類用紫砂盆，雜木類用釉陶盆。自然形石盆或仿自然形陶盆則可用於各類樹種。

盆的款式力求簡潔，以適合文人樹的風格。一般不要有複雜的紋飾或書畫，但工藝必須精緻。色彩則宜古樸、素淡，不可豔麗、明亮。

（2）修剪

對於選好的素材，經過初步構思，確定主幹的面向和角度後，即可作一次基本結構的修剪。一般先將主幹下部的枝條剪去，僅留主幹上部1/3的枝條；有時也可以在下部留一兩根小枝。

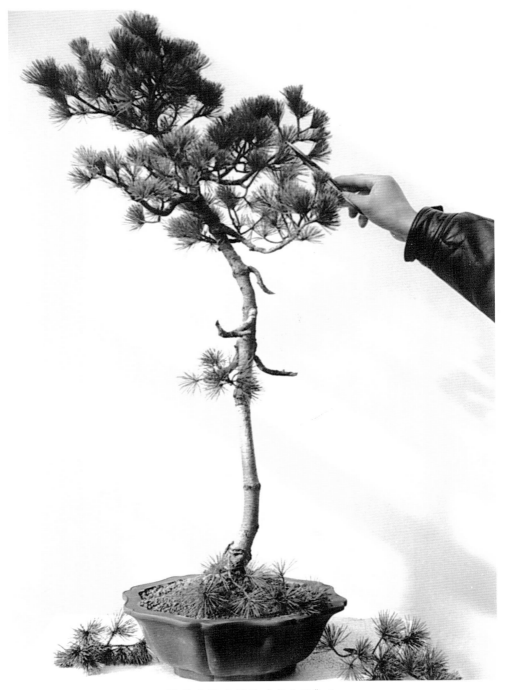

修剪素材（創作《高士圖》）

　　主幹上部的枝條，則根據造型的需要，進行疏剪。應十分慎重地考慮取捨，對於可有可無的枝，堅決去掉。對於保留的枝，暫不要剪短，以留待攀紮，松柏類樹種修剪時，可在適當的位置留下較粗的枝，剪短後去皮，作成「神枝」。

　　文人樹對於枝的結構要求最嚴。基本結構的修剪關係到成型後的藝術效果，極其重要。如果錯剪一根枝，就有可能帶來難以彌補的損失。

(3) 攀紮

經過基本結構的修剪，接著可進行攀紮造型。攀紮宜採用金屬絲紮法，以利於更充分和更自由地表達作者的感情。

一般雜木類樹種宜粗紮細剪，將主要枝幹紮到位，其餘小枝採用修剪造型，松柏類樹種則須以攀紮為主。

為了保護枝幹的皮不受損傷，最好將主要枝幹先襯上粗金屬絲，然後纏上麻皮，外面可再纏繞金屬絲，最後將枝幹彎曲成所需要的形狀。

攀紮的順序為先主幹，後側枝，最後小枝；先下部枝，後上部枝，最後結頂。攀紮的技術與一般樹木盆景相同，需注意的是對於下跌的枝，一般要儘量做到與主幹成銳角，而不要形成弧形。

將主要枝幹補上金屬絲，纏上麻皮

外面可再纏繞金屬絲

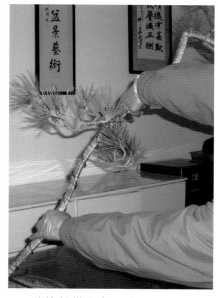

將枝幹彎曲成所需要的形狀

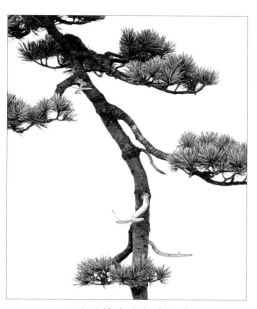

下跌的枝與主幹成銳角

（4）上盆

　　樹木的造型基本完成以後，如果主要枝幹粗細合乎要求，一般可繼續留在培養盆裏培養1～2年，然後再上觀賞盆。

　　上盆時，先用塑料網墊好盆孔，並穿上金屬絲，準備固定樹木，然後在盆底鋪上一層粗粒土，再去除樹木的部分舊土和根，使樹木能寬鬆地放進盆中。接著確定樹木在盆中的位置、方向和角度，放進細土，紮上金屬絲，用竹籤使土與根緊密結合。由於文人樹一般瘦而高，因此務必要穩固。

　　栽種時還要注意理順根系。文人樹的隆基不需過粗，四面稍有露根即可，但不要提起。如有少數提起的根，可用金屬絲彎成「U」形，插進土中，將提起來的根按到土面適合的位置上。

（5）整理

　　樹木上盆以後，還須作一次整理。即根據總體效果，對某些枝條的造型和角度作少量調整，並作最後的修剪。一件文人樹作品便初步完成。

　　養護1～2年以後，樹木已在盆中生長良好，可再作一次加工，在最初造型的基礎上，進一步完善。有些文人樹需要雕刻舍利幹，也可在此時進行。

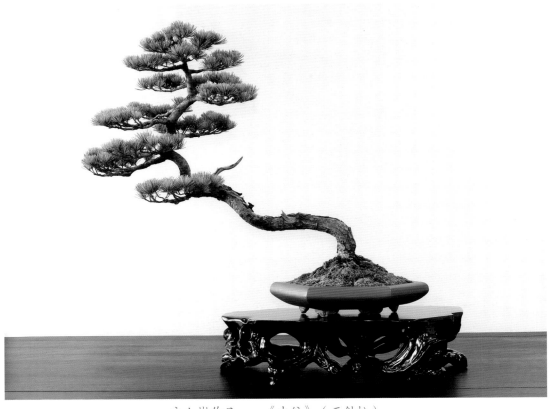

文人樹作品——《出谷》（五針松）

由於文人樹的枝葉較少，因此在養護過程中宜採取「放」與「收」相結合的方法，即不要始終都修剪得只剩極少的枝葉，這樣才能保持樹勢，健康生長。

（三）叢林式盆景創作

叢林式是一種樹木盆景形式，一般由三株以上樹木合栽而成，表現自然界千變萬化的叢林景色。這種形式自然氣息最濃厚、表現的空間最深廣、佈局變化也最大。製作叢林式盆景，很能讓人感受到創造的樂趣。而要做好它，關鍵在於選材與佈局。

1. 選 材

叢林式盆景的選材主要是選樹和選盆。

（1）選 樹

叢林式可用的樹種很多，一般以枝密葉細，具有大樹形態的為好，如榔榆、福建茶、雀梅、六月雪、雞爪槭、五針松、金錢松等。同一盆中，通常用同一樹種，有時也可兩個以上的樹種。不同樹種的合栽，須以其中一個樹種為主，其他樹種為輔，不可平均處理，同時要儘量注意格調的統一。

不同樹種的合栽──《煙波圖》
　　（小葉女貞、石榴）局部

同一盆中的樹木務必要有主次之分，其中須有一株最高、同時也是最粗的主樹。切忌所有的樹木高低、粗細太接近，否則將無法進行佈局。

叢林式的樹木一般主幹較高、較瘦，下部枝條較少，以符合自然界叢林的生態特點。

選樹要注意風格的協調，一件作品中的樹木須以同一種樹形為主，直幹、斜幹和曲幹均可。但協調中還要求變化。如以直幹樹木為主做成叢林式，不妨在其中夾雜一兩株斜幹樹或樹幹稍有彎曲的樹，那樣可使作品顯得生動活潑，充滿自然情趣。

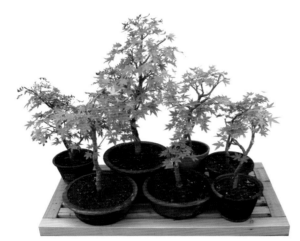

用於同一盆中的樹木材料要有主次之分——《疏林逸趣》的材料

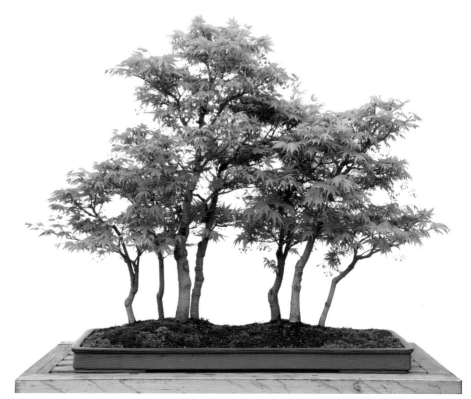

主次分清——《疏林逸趣》（雞爪槭）

樹形的變化——《聽松》（五針松）

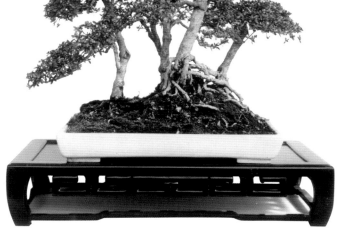

巧拙互用，取長補短——《古林》（六月雪）

叢林式盆景注重的是群體效果。有些樹木單株很不起眼，但配置到一起，群體效果極佳；反之，有些單株觀賞效果很好的樹木，配置後並不如意。因此，選樹木切忌孤立地追求單株的形態美，而要做到巧拙互用，取長補短。一般來說，「個性」太強的樹木不宜用作叢林式，因為它難以與其他樹木協調。

用作叢林式的樹木材料宜經過一定時間的培育，最好具有成熟的根系和初步的大樹形。

叢林式的佈局和造型一般以不等邊三角形為基礎，其所用的樹木多為奇數：三株、五株、七株、九株等；偶數的四株、六株、八株，往往會帶來佈局上的困難。但如果株數很多，可忽略奇數問題。選材要多一點，以便佈局時有挑選的餘地。

（2）選 盆

叢林式盆景大多用長方形或橢圓形盆，也有用圓形一類的盆。盆必須很淺，以襯托出樹木的高大。如果要表現山野氣息，採用恰當的自然形石盆，常常能收到極佳的效果。樹木較多時，宜用較寬的盆。

對於盆的質地的選擇，還是以紫砂盆配松柏類、釉陶盆配雜木類為好。至於石盆，無論是鑿石盆，自然形石盆，還是仿自然形陶盆，均可配各類樹種。

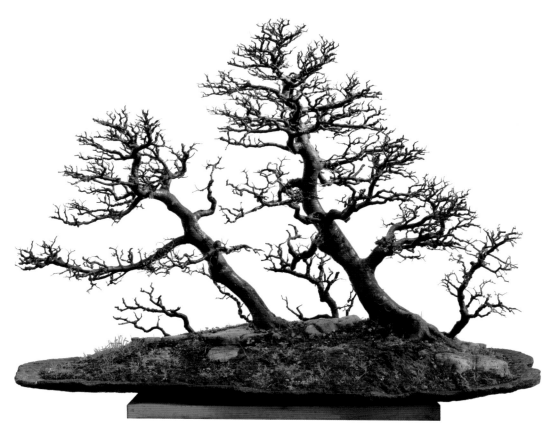

仿自然形陶盆配雜木——《山居圖》（榔榆）

2. 佈 局

（1）叢林式的類型

自然界的叢林有多種類型，如曠野叢林、山嶺叢林、海邊叢林、溪澗叢林，等等。其樹形各不相同，叢林式盆景的佈局也有許多種形式。要想創作出好的作品，必須以大自然為師，不拘一格。但為了便於掌握佈局的基本要求，最好還是區分一下疏林與密林、近林與遠林。

疏林與密林的區別在於樹木的多少。一眼能看清幾株樹的即為疏林，反之則為密林。疏林的佈局，尤其是三株樹佈局，看似容易，其實要做好最難，因為樹木少，都可以看得很清楚，所以既要重視群體的效果，又不能忽視每一株樹的造型；密林的佈局，則較易隱藏缺陷，對每株樹的要求相對較低，當然要將許多樹木按照一定的秩序組合好，也是需要費一番心思的。

近林與遠林的區別主要是透視比例的不同。近林的樹木由近至遠，主次區別非常明顯，每株樹均有一定的個性，佈局要求將主樹置於盆中偏前的位置。主樹前面很少有襯樹，強調近大遠小，同時前樹的出枝較高，後樹的出枝較低；遠林的樹木均在遠處，大小懸殊較小，每株樹的形態變化也很小。佈局注重總體輪廓和空間處理，主樹可稍偏後，其前面也可放置襯樹，以表現遠處叢林的自然特點。在作遠林的佈局時，還要注意樹木的通風與透光，以利其生長。

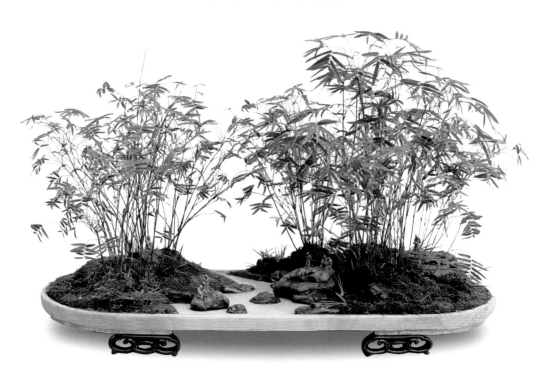

溪澗叢林——《愛竹圖》（鳳尾竹）

（2）佈局的基本方法

叢林式的佈局，無論有多少樹，都是從三株開始的。這三株樹分別是主樹、副樹和襯樹。主樹必須最高最粗，副樹相對於主樹稍矮和細，襯樹則最矮最細，當然這都是相對而言。需要說明的是，三株樹的區分應同時考慮高度和粗度，不可以只考慮一項。例如，主樹最高，但不是最粗；副樹雖然次高，但卻是最粗，結果還是主次不分。

主樹的位置，從盆的正面看，不可在盆中央，也不可在盆邊緣，而宜放在盆的左邊或右邊約1/3處；從盆的側面看，則宜在盆中間稍偏前或稍偏後處。副樹的位置通常在盆的另一邊1/3處，襯樹則宜靠近主樹，但不可並立。這是最基本的佈局，但並不是絕對的，也可以在此基礎上作一定範圍的變化；但三株樹的栽植點連接後必須是不等邊三角形，同時整體樹冠也應呈不等邊三角形。

至於更多株樹木的合栽，可以三株樹為基礎，逐步增加。如以五株合栽，可分別在主樹和副樹的附近各加一株；以七株合栽，可在五株的基礎上，分別在主樹和襯樹附近各加一株。其餘則照此類推。

上述做法，實際上就是將原來的三株樹變成了三組樹，而基本的原則不變，即栽植點之間的連線要儘量成一個或多個不等邊三角形；三株以上的樹儘量不要栽在一條直線上，特別是不可與盆邊（指方盆）平行而立；栽植點之間的距離不可相等，要疏密有致，呈現出一種節奏和韻律；整體樹冠最好呈一個或多個不等邊三角形，但輪廓線不要太平直，應有波浪形起伏。

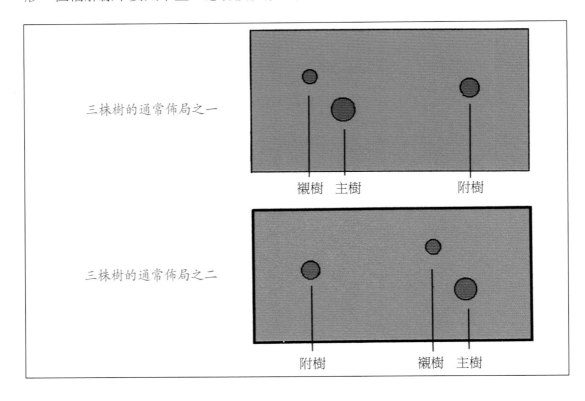

三株樹的通常佈局之一
襯樹　主樹　　　　附樹

三株樹的通常佈局之二
附樹　　　　襯樹　主樹

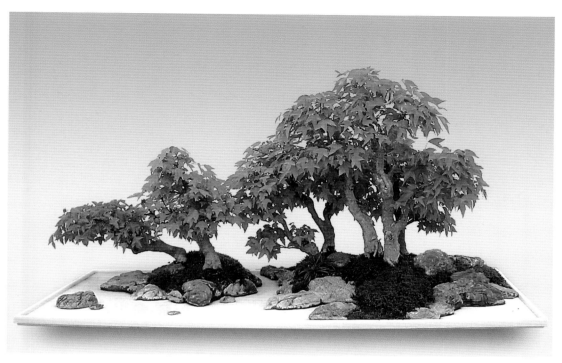

七株樹的合栽──《楓林野趣》（三角楓）

　　在中國傳統繪畫中，對於樹木的組合有許多經典之作，都可以作為叢林式盆景的借鑒。學習創作叢林式盆景，可以從學習中國畫譜中的樹木組合開始，同時多觀察大自然叢林景觀，將樹木的基本組合做好以後，再求得千變萬化。

中國畫譜中的松樹組合之一

中國畫譜中的松樹組合之二

中國畫譜中的松樹組合之三

中國畫譜中的雜木組合之一

中國畫譜中的雜木組合之二

中國畫譜中的雜木組合之三

　　叢林式的佈局，須留下一定的空間，切忌將盆塞滿，同時也不要將所有的景物都顯現出來。要做到露中有藏，才更能引起觀者豐富的聯想，但在樹木較少的時候，應使每株樹都能從正面看得到。在作遠林的佈局時，還要注意樹木的通風與透

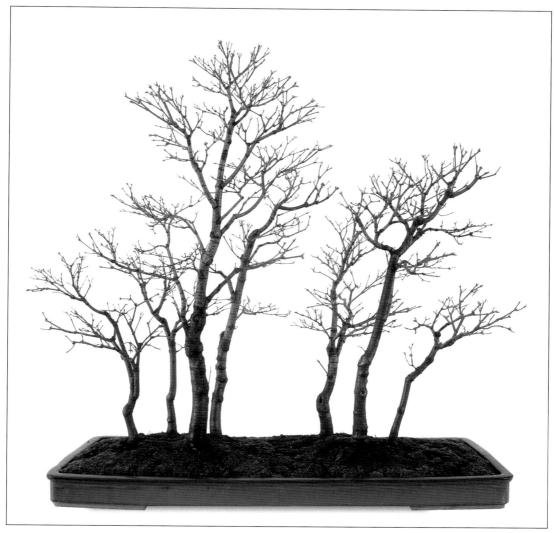

疏密得當——《疏林逸趣》（落葉後）

光，以利其生長。

叢林式的佈局，還須做到疏密得當，使作品達到更為自然的效果。因為自然界的景物本來就是富有疏密變化的。

如何處理疏密關係呢？前人的經驗是：「有疏有密，疏密相間」；「疏可走馬，密不透風」。佈局時，有的地方要疏，有的地方要密，無論是樹木的間距、枝幹的取捨都要注意疏密。疏處與密處應間隔安排，同時還要做到「疏中有密，密中有疏」。至於何處該疏，何處宜密？疏到什麼程度，密到何種地步？這些都是無法作出具體規定的。對這種分寸的把握，最終還須憑作者的藝術感覺而定。

在實際操作中，尤其是在樹木很多的時候，由於根系的處理和枝幹的安排往往有一定的困難，因此不能完全達到理想的要求。但是，要盡一切可能使盆中所有的樹木安定、和諧地組成一個有機的整體，它必須既多樣又統一，既合乎自然之理，又富含人的審美理念，從而使觀賞者悠然神往，有身臨其境之感。

（3）栽種

栽種樹木時，先將樹木的根部仔細地整理一次，使之適合栽種的位置，並使每株樹之間的距離符合佈局要求。這一點不可馬虎從事，否則將會影響整體效果。

將盆的排水孔墊上紗網，在盆底鋪上一層顆粒土，再放上樹木。注意保持原先構思的位置與高度。如果高度不夠，可在根的下面多墊一些土；反之，則再剪短向下的根。

樹木位置確定後，即用入土器將土填入根部空隙處。一邊填土，一邊用手或竹籤將土與根貼實，直至將根埋進土中。為了使樹木的佈局位置、角度保持穩定，可用金屬絲將樹木基部拴在一起。然後繼續填土，並由堆土作出有起有伏的地形。

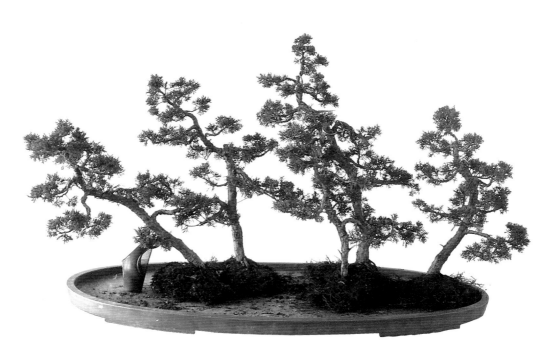

將樹木佈置在盆中

處理地形應根據表現景觀的特點，使之合乎自然。一般曠野叢林的佈局，地形的起伏較小，山嶺叢林、溪澗叢林的佈局，則地形的起伏較大。

待土填滿以後，用按土器沿著盆邊將土面輕輕按實在。最後在盆土表面撒上一層細碎的「裝飾土」，以利於鋪種苔蘚和小草。

樹木栽種完畢，可再作一次細緻修剪，最後用噴壺澆足水分。

以上內容主要是介紹一般叢林式盆景的栽種。至於水旱盆景中的叢林栽種的一些特別要求，在本書《水旱盆景創作》一節中已有介紹，這裏不再贅述。

用入土器將土填入根部空隙處

用竹籤將土與根貼實

用金屬絲將樹木基部拴在一起

用按土器沿著盆邊將土面輕輕按實在

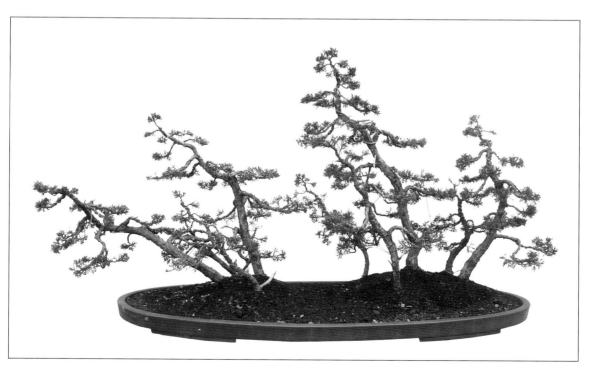

栽種完畢

再作一次細緻修剪

用噴壺澆足水

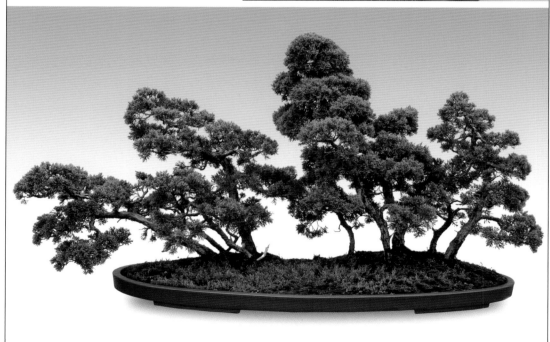

養護兩年以後

（四）樹木盆景的改作

盆景是一種活的藝術品，其樹木始終處於生長變化之中。因此，盆景的創作不同於大多數其他門類藝術的創作，而有其特殊性。

只要有科學的養護管理，許多樹木甚至歷經數百年，依然生機勃勃。但是，隨著時間的推移，其造型卻不可能像繪畫、雕塑那樣保持不變，而是在不斷地變化。特別是雜木類盆景，如任其發展，用不了幾年，就會面目全非。

因此，對於已成型的作品，必須每隔一段時間作一次再加工，恢復原有的造型。如果由於種種原因而不可能完全恢復原有造型，就需要改作。

許多盆景作品在開始創作時，限於樹木的自身條件，難以作出理想的造型，而隨著樹木的生長，情況有了變化，這時也有了改作的條件。

對於原本就不理想的作品，一旦有了更好的造型方案，也需要改作。

改作是樹木盆景經常遇到的重要工作。國內外許多優秀的作品都是經過多次改作而成的，有些古老的盆景已經過幾代人的改作。

改作是一種再創作。在通常情況下，改作僅在原有造型基礎上作局部改變，大結構不變；但有的時候，改作須將原有造型徹底推翻，幾乎是重新創作。

要使一件有缺點的老作品或半成品，透過改作，變得更理想、更成熟，並非易事。這既要有很好的藝術眼光，也要有熟練的技巧和豐富的經驗。

趙慶泉曾改作過許多不同類型的樹木盆景，在實踐中總結了一些經驗，主要可歸納為下面幾個方面。

1. 審視

改作既然是一種再創作，應該只能改好，不能改壞，尤其是對於那些古老的作品和一些名作，稍有不慎，造成損失，即難以彌補。「慧眼重於巧手」，在盆景改作中也是適用的。慧眼是指很好的藝術眼光，其實就是學識、修養、生活和經驗的總和；巧手是指熟練的動手能力，它以大量的操作訓練為基礎。

改作首先要對原作反覆地審視，包括審視其總體造型、栽種方向和角度、配盆情況以及根、幹、枝各個局部的結構等。要從各個不同方向、不同角度來審視，有時還須將盆土表層去除，以便看清根部的結構和走向。

經過反覆審視後，如果找出了樹木的精華與缺陷，就可以考慮如何揚長避短，突出精華，彌補缺陷。在改作的方案沒有考慮周到之前，切忌亂剪亂紮一氣。

改作首先要從大處著眼，權衡利弊，抓好樹木的大形。

確定樹木正面的十分重要。如果原作的正面並不是該樹最美的一面，可以考慮改換其他的面。一般來說，從正面看，主幹不宜向前挺，露根和主枝均應向兩側伸展較長，向前後伸展較短。主幹的正前方既不可有長枝伸出，也不宜完全裸露。主枝要避免對生和平行，也不可分佈在同一平面上。如果主幹有彎曲，則主枝要從弧

彎的凸處伸出，而不可從弧彎內伸出。這些屬於最基本的要求。

　　但在實際操作中，常常會遇到兩難的情況。如某樹的一面，露根很美，主幹卻有明顯的毛病；而另一面，主幹很好，露根和主枝伸展的方向卻不理想。在這種情況下，就必須用發展的眼光反覆權衡，看看哪些缺陷可以補救，哪些缺陷會永遠存在，再確定方案。

　　樹木栽種的角度也是十分重要的。在確定樹木的正面以後，如果角度不夠理想，還須再作調整。可將主幹向前後左右改變角度，直至達到理想的效果。角度十分重要，有時一株樹的角度稍作變動，整個「精神狀態」就會大為改觀，甚至會帶來意想不到的好效果。

　　在樹木的正面和角度都確定以後，便可進一步考慮主枝的長短、疏密、聚散、藏露、剛柔、動勢、均衡等問題，接著可調整樹木的基本結構和整體造型。

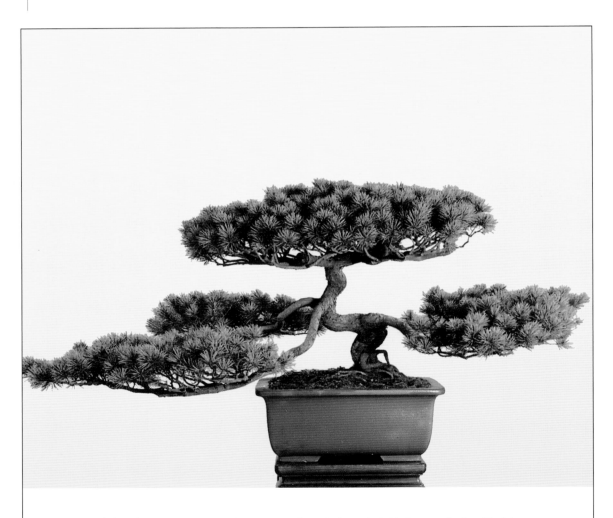

《青雲》（五針松）改作前缺乏疏密、聚散、藏露等變化，造型顯得單調

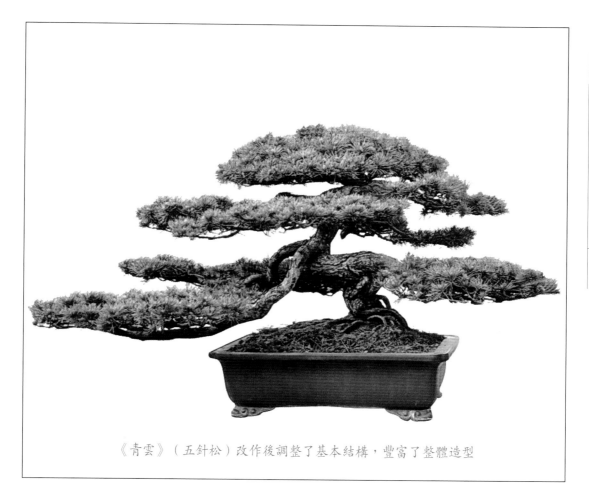

《青雲》（五針松）改作後調整了基本結構，豐富了整體造型

2. 疏　枝

　　對於多年未作加工的盆景，特別是雜木類，往往枝條又密又亂。同時由於植物的頂部優勢，總是上部偏強，下部則較弱。因此要進行一次全面的疏剪。一般頂部枝必須多疏掉一些，同時剪短；下部枝則酌情少剪，並留下一些長枝暫時不剪，以達到抑強扶弱的目的。

　　疏剪也要按照一般修剪的原則，先剪去枯枝和病弱枝，然後處理對生枝、平行枝、交叉枝、重疊枝、輪生枝等忌枝，再根據樹種和整體造型，決定保留枝條的長短和疏密。如果保留的枝條目前太細，最好暫時不要剪短，待蓄養到理想的粗細後再剪。對於松柏類樹種，需要攀紮的枝條可先不剪。

　　疏枝還須考慮到樹木的生長勢。如生長勢不夠旺盛，則宜暫緩進行。

3. 緊　縮

　　盆景樹木如多年未作加工，樹冠大多會很鬆散，與主幹比例失調，內部則枝葉空乏，因此改作時必須進行緊縮。疏剪時雖然已經作了一些緊縮，但遠遠不夠，特

別是松柏類，最行之有效的方法就是結合疏剪進行攀紮，從而達到緊湊有序。

　　不同樹種的攀紮有一定的區別。一般柏樹類的枝條可作較大幅度的扭旋，松樹類則不宜過度彎曲，而應以硬角彎與軟弧彎結合。攀紮時對於枝條的分佈，須注意疏密適當，過疏顯得鬆散，過密則影響生長。在調整內部結構的同時，還要兼顧樹冠的造型以及各部分的比例關係。

　　樹木的頂部大多為緊縮的重點。如果緊縮後仍不能達到預期的效果，那麼就得再剪去一些枝條了。

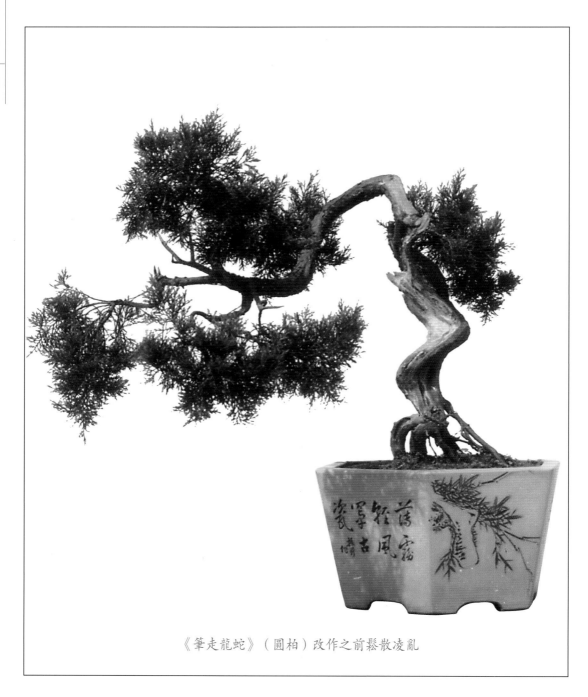

《筆走龍蛇》（圓柏）改作之前鬆散凌亂

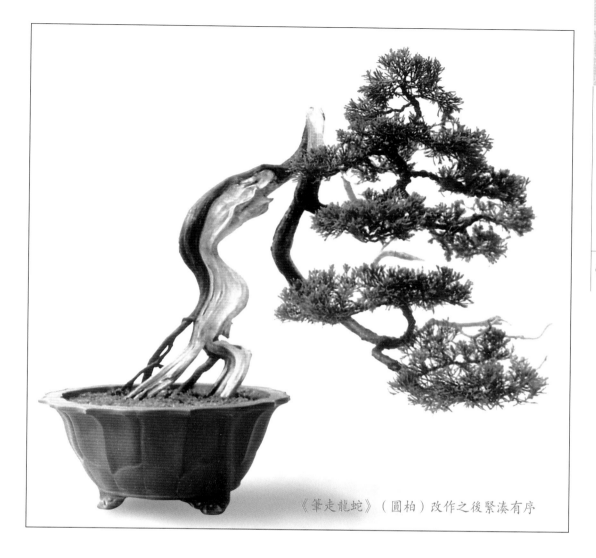

《筆走龍蛇》（圓柏）改作之後緊湊有序

4. 雕 刻

樹木盆景的改作，主要有兩種情況需要雕刻：一是松柏類盆景原作未作雕刻，而在藝術表現上需要「舍利幹」或「神枝」；二是原作的枝幹粗細比例不協調。如在主幹很粗、側枝太細的情況下，由雕刻減少主幹的體量，可在一定程度上改善它與側枝的比例關係。此外，對一些截掉的大枝的殘留部分，有時也可由雕刻使之顯得較為自然。

「舍利幹」與「神枝」的創作，可使樹木達到枯榮相襯，其表現力很強。但「舍利幹」與「神枝」主要用於松柏類樹種及部分木質堅硬的雜木樹，其中用得最多的還是柏樹類。

「舍利幹」與「神枝」的運用必須恰到好處，切不可濫用。一般柏樹類可用的多一些，松樹類只能點到為止。

日本盆栽中的雕刻技藝，可以借鑒，但應保持中國的民族風格，須注重陰陽、

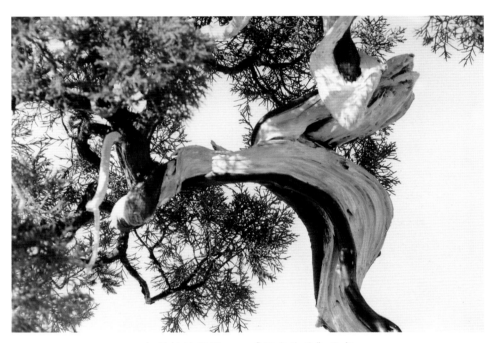

虛實、疏密、聚散、巧拙、露藏等關係的處理。

至於由雕刻來改善枝幹的粗細比例，關鍵在於確定好要去除的部分。既不可影響樹木生長，又要考慮到枝幹造型。一般不宜將枝幹的正面或背面全部去除，因為那樣既缺乏變化，也不能改善枝幹粗細比例。最好雕去一側，但又不可太平直，而要順著枝幹的紋理，保持自然的變化。

雕刻的工具很重要，有電動和手工兩類。一般大面積去除宜用電動雕刻機或小電鋸之類的工具；小範圍的雕刻及細部處理則可用手工刻刀。在可能的情況下，最好順著木質部的紋理，採用手工撕的方法，以達到更為自然的效果。

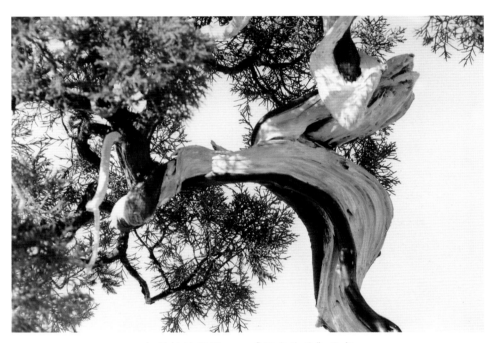

<div align="center">舍利幹的運用──《歷盡滄桑》局部</div>

5. 根部處理

根部是樹木的重要部分，也是鑒賞樹木盆景的重要標準。理想的作品一般四面露根，沒有露根的樹是不完整的樹。改作樹木盆景時，當然不可忽視這個問題。

除了在確定樹木面向時要考慮到根的效果外，對於接近土面但未顯露的根，要剔除上面的土，使其露出；對於主幹不夠高度或不太理想的樹木，可將根適當提起以根代幹；對於方向和位置不理想的根，可採用攀紮的方法，儘量矯正好方向；對於太密或交叉凌亂的根，須進行疏剪和整理；如果樹木某一面缺少可露的根而又很難用嫁接等方法補救，那麼可以考慮選用另外一株缺一面根的樹與它基部緊貼著合栽，拼成雙幹式的造型，或者在缺根的一面貼上一塊大小適宜、形態相配的石頭，作成附石盆景造型。

以根代幹——《金秋》（金彈子）

以石補根——《樹石精》（黃楊）

透過根部靠接將兩株單幹拼成一株雙幹

6. 配 盆

造型優美的樹木，只有配上大小適中、深淺恰當、款式相配、色彩協調、質地相宜的盆，才能成為完美的盆景藝術品。經過改作的樹木盆景，往往也需要重新配盆。恰當的配盆常常能使樹木品位提升很多。

配盆首先要注意大小適中。如原作在盆中已生長多年，通常需要換大一號的盆。但有時原盆用得偏大，或樹冠經過緊縮而變小，因而並不需換盆，甚至反而要換上小一點的盆。總之，盆的大小一定要根據樹木的需要來定。

盆的深淺對於盆景造型影響很大。用盆過深，會使樹木顯得低矮；用盆過淺，又會使主幹粗的樹木有不穩定感。一般說來，主幹粗，用盆宜深；主幹細，用盆宜淺；叢林式宜用最淺的盆；直幹式宜用較淺的盆；斜幹式、臥幹式、曲幹式宜用稍深一點的盆；懸崖式宜用最深的盆，但大懸崖式有時反而用中深盆。此外，用淺盆時，盆口面寧大勿小；用深盆時，盆口面則寧小勿大。

大懸崖式反而用中深盆——《枯藤新秀》（金銀花）

　　盆的款式多種多樣，必須與樹木相配，才能使作品達到最佳藝術效果。例如樹木的姿態蒼勁挺拔，則盆的線條也宜剛直，可用長方形、正方形及各種棱角分明的盆，以集中表現陽剛之美；而樹木姿態虯曲婉轉，則盆的線條應以曲線為主，可用圓形、橢圓形及各種線條柔和的盆，以表現柔美；高大、剛勁的樹宜用外緣形的盆，反之則可用內緣形的盆。從總體來講，盆的款式都以簡潔大方為好，過分複雜的線條以及太多的書畫裝飾常常會喧賓奪主，影響作品的總體效果。

　　盆的質地對其與樹木風格的協調也有一定程度的影響。通常松柏類採用古樸莊重的紫砂盆，可更加顯出其特點；雜木類採用釉陶盆，能突出其四季的變化。

　　盆的色彩要與樹木既有對比又能調和。松柏類四季蒼翠，配上紅色、紫色一類的紫砂盆，十分古雅；雜木類色彩明快，變化較大，配上各種色彩的釉陶盆，非常適宜，尤其是觀葉、觀花和觀果類樹木，效果更佳。

　　以上是選盆的主要考慮因素，但並不是絕對的規則，應根據具體情況以及各人的喜好靈活處理。

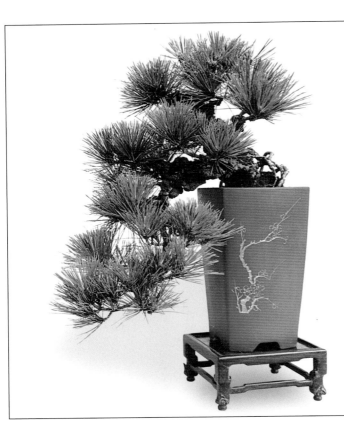

松柏類盆景配紫紅色的紫砂盆
——《蒼翠》（錦松）

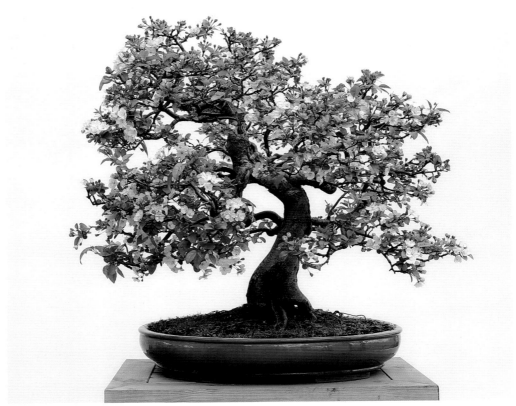

觀花類盆景配釉陶盆——《爛漫》（海棠）

三、盆景雜談

On Miniature Landscape

(一)談盆景與自然

盆景是表現大自然的藝術,它源於自然,師法自然,而又高於自然,是自然美與藝術美的有機結合。這些道理今天已是盆景界人士的共識,並無分歧。但是,一旦涉及具體的創作,對於如何處理人工與自然的關係,便有了不同的看法和做法。

有人主張,盆景既然是一種藝術,就應該以造型加工為主,因此在創作上人工的比例較大;也有人認為,自然美是人工無法企及的,而要使盆景表現出自然美,只能作極少的加工。其實,這裏的分歧就在於盆景創作中人工與自然的比例。

對此,趙慶泉主張應根據材料的具體情況而定,不要一概而論。但無論什麼情況,總的原則是要儘量減少人工,尤其是過度的人工。

具體地說,有以下幾個基本觀點。

1. 盆景藝術的特殊性

毫無疑問,盆景是一門藝術,但與繪畫、雕塑、音樂等門類的藝術不同,而是一種特殊的藝術,是人與物的溝通,是生命與自然的和諧。這不僅因為它完全以自然景色為表現題材,更是由於它所採用的主要材料——植物、山石、土、水等,與其所表現的對象屬於同一類。這些材料本身就具備一定的自然形態和色彩,其中植物材料還有著實實在在的生命。盆景做成以後,植物仍然在不斷地生長、變化,它所體現出來的美,既包括藝術美,也包括自然美,而後者是繪畫等許多藝術門類所不具備的。

趙慶泉從盆景創作的實踐中體會到,藝術與自然有時可以很好地結合,有時也會發生抵觸。如果為了達到理想的造型效果,而對樹木作過度的加工,就是以犧牲一部分自然美為代價。對此,趙慶泉認為得不償失,因為盆景最終的藝術效果、最高的藝術境界,都須以自然美為基礎。離開自然美的「優美造型」,在盆景藝術中是沒有意義的。盆景藝術的特殊魅力就在於這兩種美的有機結合,而其中的自然美又是最能打動人心的。

盆景這種表現自然的藝術,在某種程度上正好符合現代人親近自然、回歸自然的心理需求。因此,今天喜愛盆景的人越來越多。在一個現代化的居室中,陳設繪

盆景中的自然山石與苔蘚

畫、雕塑作品，無疑可以給人以藝術美的享受；而如果陳設盆景作品，則不僅具有藝術美，而且具有自然美，並使人有一種貼近自然的親切感。

2. 因材處理

自然界的樹木有千千萬萬種，各有其特點。松樹類蒼勁，枝葉多呈片狀；柏樹類古拙，枝葉多呈團簇狀；雜木類別具風韻，小枝多呈鹿角狀。可以說每一種樹木都有其不同的美處。在創作盆景時，首先必須根據樹種的特點來決定如何造型，這就是因材處理。

如果松柏作成雜木的造型，則無論製作得多麼精巧，也難以充分體現出樹木的典型特色；而將藤蔓類表現剛勁挺拔，也註定不會成功。

如果再細分，即使是同類，不同樹種的個性也不相同。不僅松樹不同於柏樹，同樣是松樹，五針松、黑松、赤松、馬尾松、黃山松，也不盡相同，在創作時都應區別對待。

那種不分樹種，不分樹性，將什麼樹都做成同樣造型的做法，不僅存在於在某些傳統技法中，即使在現代盆景中也時常可見。對此，趙慶泉堅持認為，只有完全體現出樹木的天然特性，才能創作出理想的作品。

樹木、山石等盆景材料的自然特點也使盆景的造型受到一定程度的限制。繪畫可以在一張白紙上任意畫出各種各樣的山水、樹木，而盆景則必須按照不同的材料特點來造型。特別是對於從山野採掘的天然素材，一定要尊重其固有的形態特點，因勢利導，透過整姿、雕刻等手段，使其天然的魅力更好地展現，而不是被埋沒和破壞。這就是因材處理。

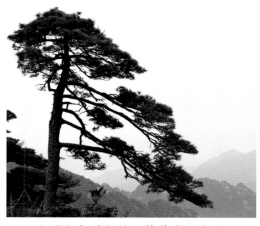

松樹類挺健舒展，枝葉多呈片狀

雜木類別具風韻，小枝多呈鹿角狀

柏樹類古拙遒勁，枝葉多呈團簇狀

3. 儘量減少人工

因材處理，是使盆景作品既有適當加工，又有天然野趣的一條重要途徑。人工是重要的，完全放任自然，當然算不上藝術；但人工一旦過了頭，盆景就失去了這種藝術的獨特魅力。

隨著現代科學技術的進步，盆景的造型技術也有了很大的發展。人們對樹木造型加工的自由度越來越大，甚至能將很粗的枝幹彎曲成所要的形狀。但技術的進步有時也會帶來負面影響，那就是違背自然樹性、人工強制造型，這樣的作品時有出現。

對於樹木盆景的造型，既要充分發揮現代技術優勢，又要儘量減少人工，這看起來有些矛盾，其實關鍵在於區分哪些地方必須加工，哪些地方不需加工。而要做到這一點，又得依賴平時對自然的觀察和對藝術的領悟。因此，在盆景的造型上，究竟人工與自然各占多少比例，這是很難量化的。不同的造型、不同的材料，特別是不同的樹種，其要求都不一樣。切不可教條，要根據實際情況施以不同程度的人

工。

對於必須加工的地方，就得運用現代技術，儘量做到不露人工痕跡，追求那種「不見人工的人工」；對於可加工可不加工的地方，則儘量不加工，最多作一些修剪，有時只要用金屬絲稍稍吊一下即可。

在加工技術上，修剪較攀紮更接近自然，但攀紮比修剪成型更快，而且有些樹種，則須在較大程度上依靠攀紮，才能達到理想的造型。一般雜木類均以修剪為主，較少攀紮；而松柏類則以攀紮為主，但一旦成型以後，也要儘量少用攀紮，而採取摘芽、剪枝等手段保持樹形。

就攀紮方法而言，棕絲攀紮適合於規則式造型，金屬絲攀紮更利於表現自然的樹形和作者的感情。

大自然的傑作——天然「盆景」

4. 留出樹木自然生長的空間

盆景是人和大自然的共同作品。人不應自恃聰明，過多地干預樹木的生長，更不可包辦一切，要重視大自然的創造，留下生長的空間。如果樹木造型太滿、太實、太密，或攀紮加工太細、太精，就會使樹木失去自由生長的餘地，那樣也就缺少了靈氣，失去了自然之美。

無論採用怎樣高超的技藝，一件剛製作加工好的作品，看起來總有許多不自然之處，一般經過一段時間的生長以後，情況就會大為好轉。但有些作品，須經過很長時間的生長，才能褪掉加工的痕跡；有些作品，甚至多少年以後，也脫不了人工味。這大多屬於加工過度，失去自然生長的空間所致。因此，樹木盆景造型必須

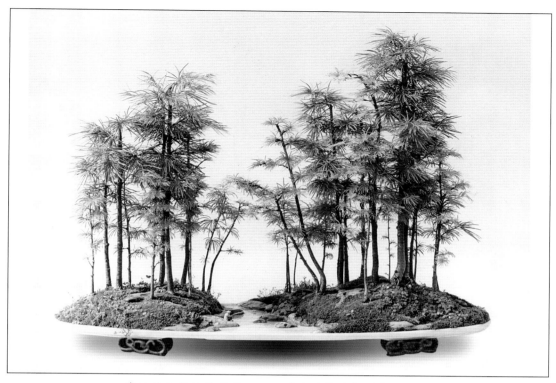

叢林式盆景的疏密處理——《清溪長流》（金錢松）

鮮明，形神兼備。至於不同風格的作品，其側重或有不同，但以粗獷為主者，不可缺少細膩；以細膩為主者，則不可缺少粗獷。

在盆景的造型和佈局時，首先要從大處著眼，大膽「落筆」，對於大結構宜粗不宜細，以便把握住全局，使作品富有氣勢和神韻。在大結構確定後，就必須細心收拾，精心點綴，才能表現出重點部分的細節。

樹木的造型程序，一般總是先定主幹和大枝，確定大結構，然後加工小枝，表現細節。石頭的造型加工，也是首先確立主石和大形，再逐一加工細部，同時酌情調整大形。這樣由粗到細，既突出局部重點，又不失整體氣勢。

5. 剛柔互濟

在大自然的景物中，既有雄偉險峻的高山，也有蜿蜒曲折的長河；既有剛勁挺拔的蒼松，也有婀娜多姿的垂柳。這些截然不同的景物，和諧的融合在一起，構成多姿多彩的景觀，這就是自然界的剛柔互濟。

在盆景中，剛與柔體現在作品的表現題材、藝術風格、藝術造型以及材料等多方面。就作品的表現題材和藝術風格而言，有的以陽剛取勝，有的以陰柔見長，剛與柔各有千秋。就作品的藝術造型來說，剛者，不可一味剛，應剛中有柔；柔者，也不可一味柔，應柔中見剛。這樣既有對比變化，又有協調統一。至於所用的材料，石與樹是剛柔相濟。石與水，本是天生的一剛一柔，二者的結合更是剛柔相

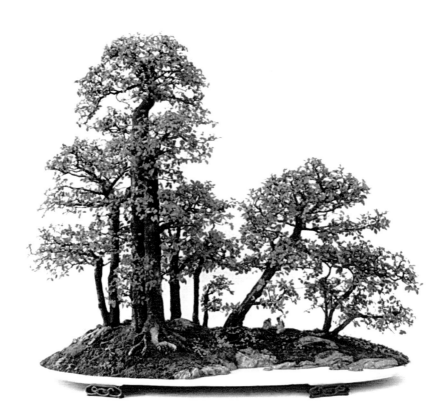

佈局的粗中有細——《夏日濃蔭《夏日濃蔭》（榔榆）

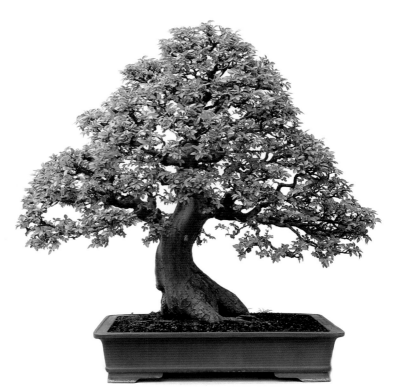

樹木造型的由粗到細——《雄健》（榔榆）

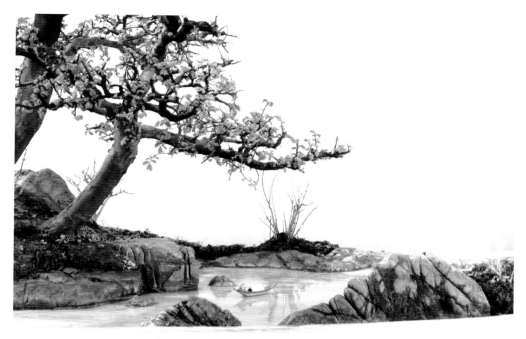

石與樹的剛柔相濟──《春水泛舟》局部

濟。樹木本身則由枝幹的直與曲，硬角與弧角等變化，達到剛柔互濟。

6. 顧盼呼應

水旱盆景中的景物，無論是樹木、山石、擺件，還是水面、旱地，也無論是主是次、是疏是密、是虛是實，都不是孤立存在的，而是作品的有機組成部分。因此，各種景物之間必須具有內在的聯繫。這種內在聯繫常常是由相互顧盼、相互呼應來實現的。

顧盼主要表現在景物的方向上。景物一般都有一個面向，如樹木主要枝幹伸展的方向、石頭傾斜的方向等。盆景中的主體景物與其他景物之間，在方向上應相互顧盼，或一切景物趨向主體，切不可以背面相對。

呼應則表現在很多方面，除了景物的方向以外，還包括景物的種類、形體、線條、色彩以及疏密、虛實、輕重，等等。如主樹以剛直的線條為主，那麼其他樹木也應有剛直線條與之呼應。又如主景以某種色彩為主，配景中也不可缺少這種色彩，這樣才有呼應。再比如一塊大石頭，附近須有幾塊小石頭，錯落散佈；一個大的空白處，在其他部位安排幾處小的空白。這些作法都是為了達到有呼有應，使作品中的所有景物，無論上下、左右、前後，都達到相互照應而不孤立的效果。

7. 輕重相衡

在現實生活中，人們只要由視覺感受形體或色彩，就能根據生活經驗獲得重量感。這種現象反映在盆景藝術中，也會使人對不同的景物形成不同的輕重感覺。當

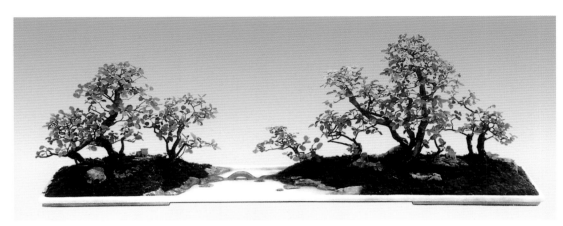

景物之間的顧盼呼應——《野水人家》（崔梅）

然這種感覺只是心理上的，並不等於實際上的輕重。一件作品要使人們獲得心理上的平衡，就必須做到輕重相衡，也就是均衡佈局。

盆景所採用的是不對稱的均衡，因此，主景一般不宜在盆的正中，而宜稍向一側；盆中一側的景物較重且集中，另一側景物必須較輕且分散；樹木一邊枝短葉密，另一邊就宜枝長葉疏；樹冠較重，根部就宜露出並向四面張開，盆缽也宜有一定重量感。此外，在佈局的虛空位置，常常放置點石或擺件，以達到輕重相衡。

必須說明的是，盆景佈局中的輕重關係是相對的，這種比較關係在某些地方很明顯，而在某些地方則只能意會，難以言說。由於生活給予人們的潛意識的影響，在通常情況下，這種比較關係大致可歸納如下：

山石比樹木重；樹木比水面重；水面比空間重；近景比遠景重；密聚比疏散重；粗線條比細線條重；深色比淺色重。

上述關係還可舉出不少，但都只是相對的關係，在某些情況下，也會有所變化，甚至完全相反。必須根據具體情況，重在感覺，靈活處理。

8. 情景交融

盆景是一種借景抒情的藝術。優秀的作品應該能激發起觀賞者的感情，使之產生聯想，引起共鳴。這就是深遠意境的創造，情景交融就是構成意境的一個重要方面。

在盆景中，一草一木，一石一水，都應該滲入作者的主觀感受，凝聚作者的思想感情，正所謂「片山有致，寸石生情」。這樣，才能使觀賞者不僅看到盆中之景，而且能觸景生情，從有限的景物中產生無限的情思。這就是情景交融。

要使作品達到情景交融，首先作者自己要熱愛自然、熱愛生活，要有豐富的感情；正如畢加索所說：「不要畫眼睛看到的，而要畫心靈感受到的。」自己的心中沒有感情、沒有美，就不可能做到寓情於景，更談不上在作品中表現出美。其次，必須遵循盆景藝術的創作規律，靈活運用各種藝術表現手法，力求作品造型的完美。最後還可以借助題名，達到畫龍點睛的效果。

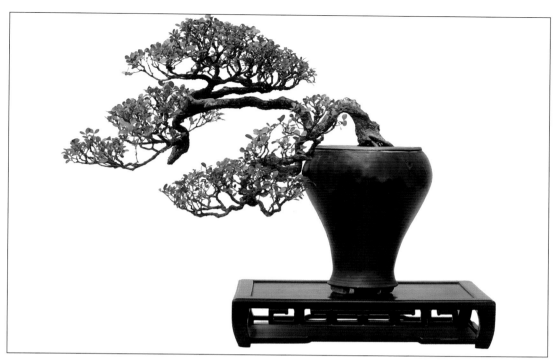

樹與盆輕重相衡——《龍遊碧霄》（黃楊）

　　題名是中國畫的一種表現方式，在中國盆景中也常常用到。不少作品由於有了貼切高雅的題名而大為增色，使其意境更為深遠。盆景作品的題名，多根據表現題材和意境而作。可以從現代語言中提煉，也可以借助於一些典故，如「春野牧歌」「秋江落照」「瀟湘流水」，等等。還可以直接利用詩詞佳句作為題名，如「小橋流水人家」「霜葉紅於二月花」等。總的說來，盆景的題名應力求做到高雅、貼切、形象、生動、凝練、含蓄，最好還富有韻律感。

（三）談盆景的示範表演

　　盆景示範表演，又稱創作表演，通常由一位老師（可帶助手）在臺上進行盆景創作，邊做邊講，下面有許多觀眾看和聽。偶爾也有一個團隊集體表演特大型的盆景創作。這種形式過去主要流行於國外，自20世紀90年代起，在國內運用的也越來越多。

　　示範表演是現代盆景教學的一種重要方式。它可以同時向很多人傳授技藝，讓他們直觀地理解盆景的創作手法以及所體現的文化內涵。它對於盆景的普及與提高有著不可替代的作用。

　　日本盆栽今天在國際上之所以有如此大的影響，與其一批盆栽藝術家經常在國外做示範表演是分不開的。日本沒有評定「盆栽大師」，但有「公認講師」一說。這是日本盆栽協會所評定的一種資格，與中國評定盆景大師有點類似。無論大師也好，公認講師也好，都得經常做示範表演。其實，作為現代的盆景人，示範表演也

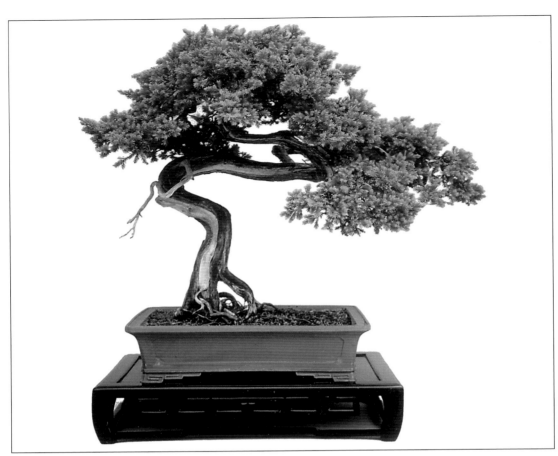

寓情於景——《艱難歲月》（地柏）

是一門必須掌握的技巧。

示範表演不僅是創作，更是教學和表演。盆景的創作不是一次就能完成的，而是一個較長的過程（尤其是樹木盆景），有時甚至需要很多年。示範表演與平時所說的創作不同，主要是展示表演者的技藝水準，讓觀眾能學得到東西。舞臺上的盆景創作通常需要在兩三個小時內基本完成。

示範表演受到時間的限制，一般不一定能將一件作品完全完成，但必須要相對地完成。如時間來不及，最好將預期的效果圖畫出來，讓觀眾知道完成後的效果，效果圖則必須切合實際，能夠實現。

由於時間有限，在盆景素材的選擇上要考慮創作時間、視覺效果、熟悉程度等因素。需要一整天甚至更長時間才能創作完成的大型材料肯定不理想，但使用體量過小的材料，在創作中的視覺效果則不佳。如果到國外去做表演，經常會出現主辦者提供的材料自己不熟悉的情況，那就只能靠平時多多練習，提高自己對盆景創作的適應能力。

在示範表演開始之前，根據材料和時間的情況，要有一個通盤的計畫，合理地分配時間。比如說一開始用多少時間作總體講解和構思，是否需要幻燈配合講解，

然後到什麼時候必須完成到哪一步，最後需要留多少時間做完成後的講解和觀眾提問，等等。

我們平時創作盆景，可以用自己培養的材料，即使沒有自己培養的材料，至少可以從容地選材，反覆地構思。示範表演則常常是用主辦者指定的材料。材料的限制，對技藝水準的發揮肯定是有影響的，但更重要的還是能否將素材最大限度地利用和發揮。只要能利用和發揮得好，不太好的素材同樣能展示出表演者的技藝水準，這主要看創作前後的對比。一般在遇到素材很差時，可以向觀眾作一個客觀的分析說明，同時講出自己的對策。

示範表演開始時，可以先講一些與表演相關的內容，如對本人的藝術經歷、藝術的特點及重要作品作一個簡短介紹。如配有多媒體幻燈演示則效果更好。但要注意控制時間，不要影響實際操作。

示範表演具有表演的性質，既要做，又要「演」，在國外進行的示範表演都是邊做邊講，並與觀眾保持互動。這一點我們要汲取經驗。國內很多很好的盆景創作者，技藝高超，但是在示範表演中缺乏與觀眾互動，技藝展現的效果就顯得稍遜一籌。

在動手之前，不妨花費一些時間觀察素材，進行構思。切忌還未考慮好方案，就急於動手，待做到中途，又改變方案，那樣反而欲速則不達。

構思過程中，還必須與觀眾互動，與觀眾一起討論素材的優缺點，徵詢觀眾的創作意見，最後講出自己的決定及其理由。這個過程需要十幾分鐘，既能為自己的藝術構思留出足夠時間，也能讓觀眾與自己一同思考，讓觀眾有與表演者共同創作的感覺。同時，在討論中還可以深化自己的構思，也使自己能夠有機會獲得觀眾的「點撥」，點亮自己的靈感。

在整個表演過程中，每進行一步，都要向觀眾作一個簡單的說明。遇到技術上的關鍵問題，則必須予以強調。可隨時解答觀眾的提問，也可以向觀眾提問，徵詢有關造型方面的意見，還要不時地與觀眾互動交流，或介紹自己所代表國家、地區的盆景文化，或介紹自己的藝術手法。講一些相關的小故事也是很好的技巧，能夠活躍舞臺氣氛。

示範表演時，表演者通常是面對觀眾，觀眾所看到的是盆景的背面。為了達到理想的舞臺效果，在表演過程中，每完成一步，最好將盆景的正面轉向觀眾，讓觀眾看得清楚並便於拍照。有時候，一些創作表演者會故意留下一個大枝條，讓觀眾以為這個枝條是盆景作品的重要部分，創作一段時間後，創作者突然將這個大枝條剪掉。「一剪刀下去，很多觀眾都『啊』的一聲驚歎，表演有了波瀾，舞臺效果也就更好了。」

在時間寬鬆的情況下，示範表演可以做得細一點，講解也可以多一點；如時間不夠，可以少講一點，或由其他人幫助講解。在示範表演的整個過程中，都要注意調節氣氛，防止冷場。

在時間緊、工作量大的情況下，示範表演也可以請一兩個助手擔任一些輔助性

的工作，如樹木的摘葉、纏繞金屬絲、去除根土等，但涉及盆景造型的關鍵工作，務必要由表演者自己操作，而不可喧賓奪主。

示範表演完成後，最好將操作臺及周圍適當整理一下，拿掉工具及其他物品，並將盆缽擦洗乾淨，以更好地展示創作效果，並便於觀眾拍照。如果能在結束時掀起一個高潮，那將為這場示範表演加分。有時候，我們的創作者需要給觀眾留一個懸念：創作快結束時故意不給觀眾展現盆景作品的正面，待作品全部完成，盆面處理乾淨，栽種的樹木、青苔噴上水後，一下子把盆景最美的一面展示給觀眾，常常會獲得滿堂彩。

示範表演的場所以能夠容納觀眾為好。如果場所特別大，最好在表演時進行攝像，並透過大屏幕顯示出來。

（四）談中國盆景走向世界

起源於中國的盆景，古代傳至日本，近代又由日本傳至西方，現已成為世界性的藝術。

中國盆景有過古代的興盛，也有過近代的衰落。自20世紀70年代末，開始了全面的復興，以迅猛的速度發展，在技藝創新、理論研究和普及推廣等許多方面，都取得了長足的進步，並且又開始走出國門，對許多國家和地區發生直接的影響。

近30年來，中國盆景參加了在美國、加拿大、德國、英國、比利時、法國、荷蘭、丹麥、義大利、日本、新加坡等國家及港、澳地區舉辦的展覽；中國的盆景

2010年國際盆栽協會訪華團在揚州盆景博物館

界人士經常應邀參加國際性的盆景交流活動，在國外作中國盆景示範表演；上海、北京、廣東、江蘇、天津等地也舉辦過國際性盆景交流活動；全國各地的盆景園每年接待了許多外國遊客。一些中國盆景的專著陸續在國外發表。

中國盆景向國外的直接傳播，對於國際文化交流起到了積極的作用。同時，具有鮮明民族風格的造型藝術，對世界盆景也發生了深刻的影響。

然而，近幾十年來，國外盆景發展迅猛，在培育技術、造型方法、工具材料、技藝傳授、生產製作等方面，越來越科學，越來越規範。中國盆景在某些方面與國外產生了一定的差距，作為一個盆景的創始國，目前尚未得到在國際上應有的位置。

文化是國家軟實力的重要組成部分，對促進不同民族之間心靈溝通有著不可替代的作用。中國盆景作為一項珍貴的傳統文化，應該進一步走向世界。

趙慶泉根據近30年與國外同行交流的心得，認為中國盆景要走向世界，必須從盆景理念、技術規範、民族風格、表現形式、藝術個性、知識普及、盆景生產、盆景活動等多方面入手。

1. 盆景理念現代化

時代在發展，人們的審美情趣在變化，盆景藝術也要在繼承傳統的基礎上，進行創新。今天的盆景，應該是傳統文化與現代觀念的結合，應該和新時代的哲學思想、美學觀念、科學技術等現代文明相協調。

中國盆景要走向世界，必須樹立正確的自然觀。盆景是一種以自然材料表現自然景物的特殊藝術，在作品完成以後，植物仍然在不斷地生長變化，其所體現出來的美，既有藝術美，也包括自然美。但在舊時代審美情趣的影響下，盆景中的人工成分越來越多，影響了自然美的表現。隨著社會的發展，自然美成了現代盆景的重要審美標準，因為它符合現代人回歸自然的心理需求。

創作盆景時，首先必須根據樹種與樹性來決定如何造型。如果將松柏類做成雜木類形態，則無論製作得多麼精巧，也難以充分體現松柏的自然之美；而以藤蔓類植物來表現剛勁挺拔，也註定不會成功。只有完全體現出樹木的個性，才能創作出理想的作品。

其次必須按照材料天然的特點進行造型。特別是對於從山野採掘的素材，一定要在其原有形態的基礎上，因勢利導，使其天然的魅力得到更好的展現，而不是被埋沒和破壞。

盆景是人和自然的共同作品。人不可過多地干預樹木的生長。盆景的造型，既要充分發揮現代技術優勢，又要儘量減少人工。要重視自然的創造，留下自然生長的空間。

2. 盆景技術規範化

我們不能把盆景的技術當成目的，但把技術作為條件卻是必須的。中國盆景在

這方面要予以重視。好的技術對於盆景的培育、製作可以起到極大的作用。以日本盆景工具為例，長期以來，經由不斷實踐和改進，現已開發出許多實用性強、品質好的盆景工具，目前已推廣到全世界。一把好的盆景剪刀可以用幾十年，而且與用普通剪刀相比，切口更光滑，癒合效果更佳。其他如栽培技術、加工技術、盆景土壤、肥料、消毒、生長劑等許多方面，我們都需要研究與開發，達到國際規範化標準。

我們應該正視在技術方面與國外的差距，以開放的胸襟虛心學習國外盆景中的先進之處，將精益求精的現代技術與博大精深的中華文化結合起來，中國盆景一定會有更大的突破。當然，這種學習和借鑒絕不是生搬硬套，依樣模仿，而是經過消化吸收，為我所用。

3. 藝術風格民族化

如果說在技術上，國外盆景某些方面走在了前面，我們應該虛心地學習和借鑒，那麼在藝術上，民族特色正好是我們的優勢。

世界文化貴在百花齊放，多元並存。一個文化圈裏的東西，放到別的文化圈，很容易讓人覺得陌生、新奇，從而引起驚歎；而如果是一個民族長期積澱下來的文化精華，那就更具有無窮的魅力。

盆景之所以起源於中國，正是源遠流長的中華文化積澱所至；近年來中國盆景在國外受到越來越多的人青睞，也是由於它所蘊涵的中華文化的獨特魅力。在盆景已成為世界性藝術的今天，中國盆景要進一步走向世界，切不可丟掉獨特的民族風格、藝術形式和表現手法，只有堅持創作的民族性，才能在世界上得到應有的位置。

詩情畫意是中國盆景民族風格的精髓，也是在盆景創作中必須進一步發揚的特色。所謂畫意，就是將大自然的美景進行高度的概括、提煉，創造出富於藝術美的畫境。所謂詩情，是指表達詩歌般的深遠意境，即不僅表現出盆中的美景，還要借景抒情，使觀賞者聯想到景外之景，領受到景外之情，達到情景交融，景有盡而意無窮的境地。

4. 表現形式多樣化

當代中國盆景中，有許多形式和技法都極富特色，完全可以在國際上引領風騷。

嶺南盆景的蓄枝截幹修剪法，以中國畫的雜木樹法為藍本，將枝幹修剪得疏密有致，蒼勁自然，遠勝於國外那種通體茂密的雜木類盆景造型。不少西方盆景界人士對此也頗為讚賞。

浙江盆景的高幹垂枝松樹造型，源於自然，又借鑒中國畫，雄秀兼備，文人氣息十分濃厚，且完全有別於日本盆景的矮壯型松樹造型，民族特色極為鮮明。

叢林式水旱盆景，是一種很民族化，又很國際化的盆景形式。它表現題材廣泛，很利於詩情畫意的表現，現已在國際上流傳，並廣受歡迎。

文人樹的形式，最初出自中國文人畫。它以中國的傳統文化為背景，其孤高的

風骨，簡潔的造型，淡雅的氣質，以及抽象的手法，在表現作者個性、風度、情感等方面，有著獨特的長處。這種東方的形式在西方也頗受青睞。

松柏舍利幹手工雕刻技藝，在表現樹木自然紋理，以及疏密、聚散、濃淡的自然韻味方面，較之國外流行的機器雕刻法更為進步。

山水盆景也是中國特有的類別，它更接近立體的山水畫。但是，山水盆景由於以山石為主體，植物分量較輕，石料又多採用人工雕琢，自然氣息和收藏價值不及樹木盆景，因此近些年來有衰落的趨勢。筆者認為可以透過選用天然形態理想的石料、儘量少用人工雕鑿，創新表現形式，增加植物分量等途徑，使其揚長避短，得以振興。

對於中國傳統盆景中的一些規則式技藝和形式，也應該很好地傳承下去。如四川盆景中的「三彎九倒拐」「滾龍抱柱」，揚州盆景中的「一寸三彎」等，它們雖然在今天不可能推廣，但其獨特的技藝和形式，作為中國盆景的歷史見證，依然能引起許多國外盆景愛好者的興趣。

5. 造型藝術個性化

藝術最忌雷同。現代人對個性化和多樣化越來越注重，程式化和千人一面的作品已越來越不受歡迎。作品的個性愈鮮明，其吸引力就愈強烈。

由於盆景創作者的生活閱歷、思想性格、審美情趣、藝術才能以及文化素養的不同，其作品所表現的內在精神往往會與眾不同，這就是作者個性的表現，也是所謂個人風格。

我們應該大力提倡和積極鼓勵表現盆景作者的個性，推崇和宣傳優秀盆景藝術家及其作品。在創作中充分發揚個人特色，按照自己的理想，用「心」去創作、去表現，將作者「自己」滲透進作品中，達到見作品如見其人。

要做到這一點，盆景藝術家就必須深入生活，置身於社會之中，廣見博聞，體驗時代氣息，才能具有新時代的審美情趣；同時，還要認真觀察大自然的山水樹木，從中吸取智慧源泉，領略自然之趣，自然之妙，為盆景藝術的創作找到好的摹本。

一件真正的精品盆景，往往需要傾注作者長期的心血才能完成。以商品性生產為目的，追求經濟效益，自然無可厚非；但應該清楚，要想在盆景藝術上有所突破，就必須摒棄功利心，耐得住寂寞，守得住清貧，堅持自己的創作思想，而不是迎合市場潮流。只有這樣，才有可能創作出真正有創意、有個性、經得起時間推敲的佳作。

6. 盆景知識普及化

為了更好地將盆景技藝在群眾中推廣普及，僅靠傳統的師徒授受的形式已遠遠不夠。在國際上，透過示範表演、創作指導、展覽講評，以及利用電視、網絡、多媒體等普及推廣盆景知識和技藝，已成為通常的和行之有效的做法。尤其是示範表演和創作指導，在傳授技藝上有著特別好的效果，目前在國外已成為重要盆景活動必不可少的項目。可喜的是，這種方式在國內也正在推廣。

7. 盆景生產標準化

盆景本身就具備藝術品和商品的二重屬性。盆景的藝術創作可以指導盆景的生產，使批量的產品也具有一定的藝術性；而盆景的商品性生產又可為盆景的發展提供經濟基礎，同時也能促進盆景走向社會，走向世界。

盆景的商品性生產不同於盆景的創作，必須向標準化方向發展。過去，我國盆景的商品性生產多為民間個體性質，缺乏一定的技術標準，不能適應現代規模生產的需要，因此在國際市場上缺乏競爭力。如規格參差不齊，豐滿度不一，用盆不統一，都會影響批量訂貨；有些產品的造型不符合外商的需要，或病蟲害較嚴重，也對出口造成了很大的影響。

中國盆景要進一步走向國際市場，須採用現代科技手段，縮短成型時間。此外，還要推廣應用無土栽培、控制高度、縮小葉片及提高出口包裝、檢疫、運輸等技術水準。

隨著保護生態環境的呼聲越來越高，山野採挖樹椿應有所控制，盆景苗圃應成為盆景材料的主要來源。其實，國際上許多盆景經典之作，都是採用自幼培育的材料製作而成的。苗圃培育盆景材料，雖費時較長，但造型的自由度更大，也更利於生產的標準化。從長遠來看，這是必由之路。

8. 盆景活動國際化

日本盆景之所以現今在世界上有很大的影響，是和近代以來其政府的支持以及一批盆景大師在國際上的頻繁活動分不開的。如美國建國200周年時，日本政府就將一批盆景大師的作品作為國禮贈送。這些盆景至今完好地保存在華盛頓國家樹木園內，供世界各地的遊客參觀，它們對於擴大日本盆景的影響起到了重要的作用。

中國盆景要進一步走向世界，今後還需要更多地舉辦或參與各種國際性盆景活動，同時還必須培養一批既有精湛的技藝，又有一定的理論，同時能懂外語的盆景專業人才。

目前國際上主要有兩大盆景組織：一個是國際盆景協會（BCI），於1963年在美國成立；另一個是世界盆栽友好聯盟（WBFF）於1989年在日本成立。2013年兩大組織將分別在中國召開大會。我們有理由相信，舉辦好這些活動，不僅可以推動國際盆景的發展，同時對於弘揚中國盆景文化，擴大中國盆景在世界的影響，都會起到了重要的作用。

綜上所述，中國盆景要進一步走向世界，必須與現代盆景發展的大方向一致，與國際上先進的技術同步，同時更要發揚民族文化的優勢，讓我們民族的東西為世界認可，成為國際共享。大家都說好，才是真正好。

四、盆景代表作品賞析

Appreciation of the Masterpieces of Miniature Landscape

（一）清新自然的田園詩——《春野牧歌》

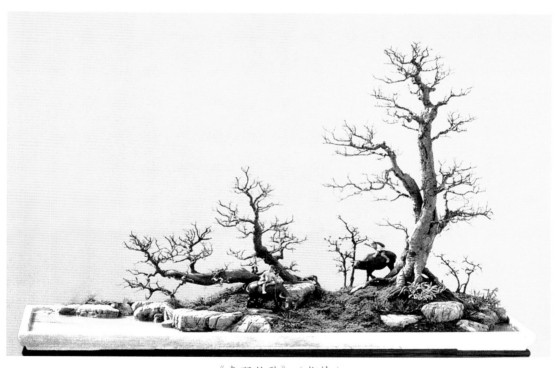

《春野牧歌》（榔榆）

　　《春野牧歌》是一件頗有新意的作品。在構思立意上，作者不滿足於原有的水旱盆景表現形式，努力求新、求異，將新的內容、新的理解、新的生活感悟和新的表現形式融入創作之中。

　　選用的三株榔榆，其造型式樣迥然不同，主樹為直幹式，另兩株分別呈斜幹式和臥幹式。因而要將它們和諧地組合在同一畫面裏有一定的難度。作者將主樹直立，臥幹樹臨水，斜幹樹作過渡，幾株小樹襯在後面作遠景，並用長180公分的大理石盆來滿足構圖的需要。為了達到「柔中有剛，剛柔相濟」，在以清秀、柔美為

主的田園風光裏，作者努力尋覓、挖掘和塑造出某種力度感和陽剛之氣。如脫葉後的樹木呈現剛勁的線條組合，一種厚重感的點石呈平臺狀銜接，平面與側面呈直線90°狀，等等。這些別出機杼的處理，無疑使畫面的力度感得到加強。

《春野牧歌》佈局平面圖

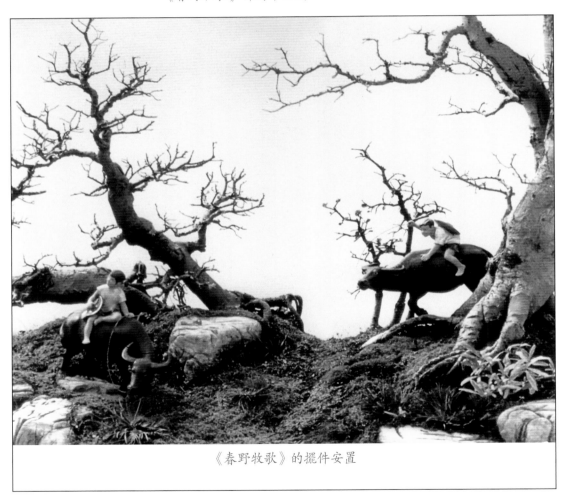

《春野牧歌》的擺件安置

在作品的總體佈局上，則顯示了大膽與潑辣，同時不乏嚴謹。畫面左右分兩個部分，前後有三個層次。前景也是右景，為主樹，懸根露爪，蒼古挺逸，主幹飛出

的一枝與左面的樹木呼應，稍後為第二層次即左景，由兩株老榆組成，左株橫臥，與水相鄰，自然真切又怪拙（在自然界，一些大樹被風刮倒後，其根未斷，倒臥的枝冠向上生長，漸呈幹臥枝仰的狀態）；右株呈半臥半仰狀，左右顧盼，使直幹與臥幹這兩種反差極大的樹形能協調地組合於同一盆中，達到了多樣統一。這種處理方法，是該作品最重要的一筆。

　　整個作品雖重心在右，但左趨的動勢十分明顯，強化了水與樹木的聯繫。兩牧童擺件點綴的位置，也經過精心策劃：一牧童向水面張望，是盼望親人打魚歸來還是水面發生了什麼；另一牧童舉鞭催趕著牛，迫不及待地向水邊奔來，這運動的姿態亦使全景左趨的動勢更為強烈。同時，兩牧童將水面及左右景有機地串聯成完整、和諧的整體，增添了畫面的生動性和趣味性。此外，作品中水岸線回環曲折，點石有疏有密，有聚有散，右角幾塊石頭與左景相均衡。

　　《春野牧歌》如一首清新自然的田園詩，小草青青，老樹吐出點點新綠，一派濃郁的自然、生活氣息。快樂的牧童刻畫出江南早春萬物復蘇的景象，讓人回憶起孩童年代的無憂無慮，天真爛漫，彷彿歷歷在目。

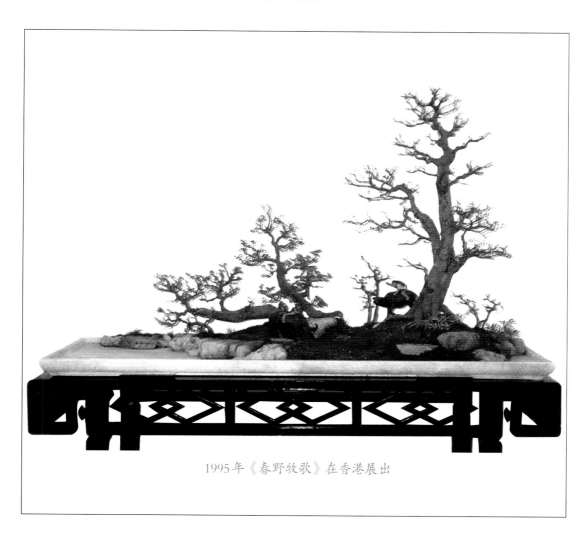

1995年《春野牧歌》在香港展出

（二）「幾程灘江曲，萬點桂山尖」──《清漓圖》

群山聳立，憑水而起，峰棱突兀，直插雲天。淡淡的山影映在明淨的水中，顯出寧靜與安詳。鳳尾竹依偎著山腳，伴著亭宇，鬱鬱蔥蔥，瀟灑自如。水面上，三三兩兩的竹筏，緩緩游移，似在撒網，又似滿載歸來。作品猶如一幅水墨山水圖卷。

《清漓圖》採用了「開合式」佈局：根據「主山正者客山低，主山側者客山遠。眾山拱伏，主山始尊；群峰磐石，祖峰乃厚」的中國山水畫理，將右側立為主山與左側低矮的客山遙相呼應。稍後兩座遠山矮小隱約，無峻聳之勢，使畫境深邃幽遠。寬闊水面上，點綴了三隻竹筏，使「虛中有實」「靜中寓動」。主峰下置一亭宇與客山小塔相對，強化了主客峰的內在聯繫。平淺的山腳，緩緩入水，形成婉轉迂迴的弧線，緩衝了險峻山勢與平靜水面銜接的矛盾，剛柔並存，相得益彰。

在藝術處理上，主峰左下部呈懸空狀，塑造了山峰的險奇和左傾之勢，與微微右傾的客峰對峙。主峰坡腳與遠山坡腳似斷欲連。亭、塔、筏穿鑿於山水之間，使其彼此呼應，聯為整體。作者充分利用對比的手法，塑造山水的真情實景。

中國畫論中有云：「畫有賓主，不可使賓為主，謂如山水，則山水是主，雲煙、樹石、人物、禽畜、樓觀皆是賓；且如一尺之山是主，凡賓者遠近折算須要停勻。」在《清漓圖》中，山水是主，樹、亭、塔、筏均為賓，其大小恰當，合乎情理，襯托出山的高大和水的寬廣。對竹木的表現，作者用隱喻的手法，取草態似竹姿，以草代竹，使比例恰到好處。在遠近的對比上，近山高聳，紋理清晰，凹凸鮮

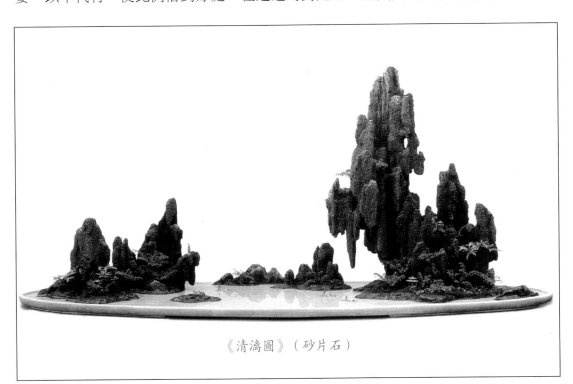

《清漓圖》（砂片石）

明；遠山低矮平淡，結構單純，輪廓委婉。這種巨大的反差，使畫面的縱深感得到充分的體現。

(三)獨闢蹊徑，以盆作「畫」——《八駿圖》

在中國傳統繪畫中，曾有過不少以八駿為題材的作品。趙慶泉受此啟發，嘗試創作了盆景《八駿圖》。該作品的誕生，是將中國畫與盆景進行獨闢蹊徑的「嫁接」的結果。前者是畫家以筆、墨、顏料為材料，在紙上描繪自然景觀，後者則是以植物、自然的石頭和土、水等材料在盆中塑造立體的、有生命的自然景觀。

《八駿圖》之所以能在第一屆中國盆景評比展覽中獲得一等獎並受到觀眾的青睞，是由於其詩情畫意的民族風格和清新自然的時代氣息。它與傳統的、單一的植物或山石造景的形式完全區別開來，使盆景審美的空間得到拓展。

這一別開生面的造景形式，得到了眾多盆景界人士的肯定，為當時剛剛復蘇的中國盆景藝術的創新起到推波助瀾的作用。從後來有關報刊的許多文章中可看到對《八駿圖》的評論。

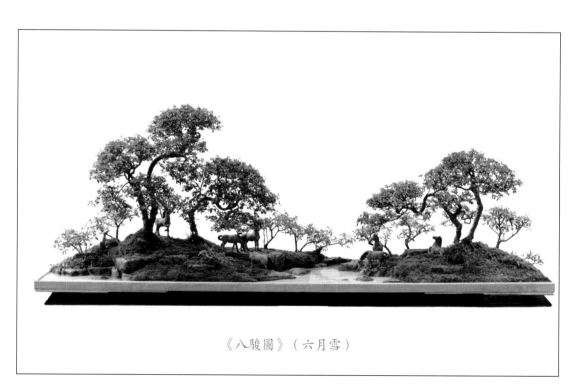

《八駿圖》（六月雪）

作者選用長而淺的大理石盆，以六月雪、雀蟬、龜紋石、陶馬等材料，進行「繪畫式」的精心組合。稀疏的叢林、開闊的草地、平靜的水面、悠閒的八駿，充滿了溫馨、祥和、浪漫、恬靜、自然和輕鬆。

主景樹材選用了經多年培育、枝葉縝密、主幹較瘦的六月雪，而未選用粗壯高大或葉闊的其他樹種，這使樹與馬的比例更為和諧而真實。造型簡潔、葉片細小的

雀蟬作陪襯，增加了樹木的對比。八馬擺件均為陶土製成，色質樸實、造型逼真。這種黃灰色的陶質馬與溪邊點石色質相吻合，其色調偏暖，與白色的水面和青綠的樹木、草地構成和諧的畫面。八馬神態各異，但無動勢很強的躍馬、奔馬和滾馬。這是與作者追求的靜境相一致的。

作者以江南丘陵的景色為摹本，借鑒了中國畫「平遠式」構圖方法，所選材料的體量偏小且比例恰當，使構成的景物更富自然氣息。江南丘陵的特點，通常是叢樹較為蒼老，幹呈彎曲狀，但枝葉不太繁密，水面平緩，地形起伏較小。該作品把握了這種特點。

作品的佈局，也有獨到之處。在總體上，以樹木為主，其他景物為次；左側為主，右側為次。就局部而言，在左側以一株最高大的六月雪為主，其餘則為次。所有的部分都統一服從於整體，主次分明又顧盼呼應。其次在疏密關係上力求生動的變化和鮮明的對比，八馬的安排，有兩馬相依、有三馬一群、有一馬獨臥，並達到

《八駿圖》佈局平面圖

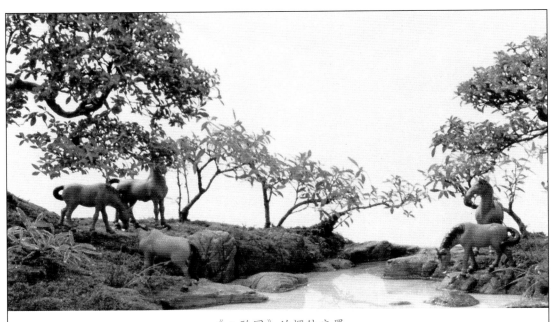

《八駿圖》的擺件安置

彼此呼應，使馬群既分散又有機相連。樹木的栽植及石頭的點放亦如此。

在構圖上力求繁簡互用、虛實相生。樹木、土丘、擺件、山石為繁處和實處，水面為簡處和虛處；土丘相對於水面是繁處和實處，而相對於樹石又是簡處和虛處。左邊土丘面積較大，故在邊角處留出一小塊水面；中間的水面較空，則添置數塊小點石，即所謂「實處虛之，虛處實之」。

最後，在遠近的透視處理上，不僅注意到樹和石的近大遠小及參差變化，同時將近水面處理得前面開闊、漸後漸窄，故能在僅有50公分寬的盆中表現出深遠的景物，且使遠近關係格外明朗。

（四）《小橋流水人家》

水旱盆景的立意常見有三種情形：一是根據詩詞意境去選材、造型；二是借鑒繪畫表現形式，尋找適合的材料，創作「立體的畫」；三是根據既有材料的特點去構思命名。前兩者均為先立意後選材、造型，可稱「意在筆先」；後者則是「量體裁衣，因材立意」，或叫「意在筆後」。

《小橋流水人家》是借用元代馬致遠《天淨沙·秋思》中的一句為題，進行水旱盆景創作的例子，屬於「意在筆先」，因意選材。作者以數株大小不一的瓜子黃楊，配上形色古樸的龜紋石，以及茅舍、小橋、樵夫的擺件，精心組合，塑造了「小橋、流水、人家」這一立體畫面。這種利用古詩句進行水旱盆景的創作形式，猶似中國宋代的命題畫。如以唐人詩句「踏花歸來馬蹄香」「野渡無人舟自橫」「萬綠叢中一點紅」「深山藏廟寺」等為題作畫，即為命題畫。

《小橋流水人家》的創作，對水旱盆景的表現形式進行了新的嘗試，拓展和延伸了水旱盆景的創作空間。宋代大文人蘇軾認為「詩是無形畫，畫是有形詩」。水

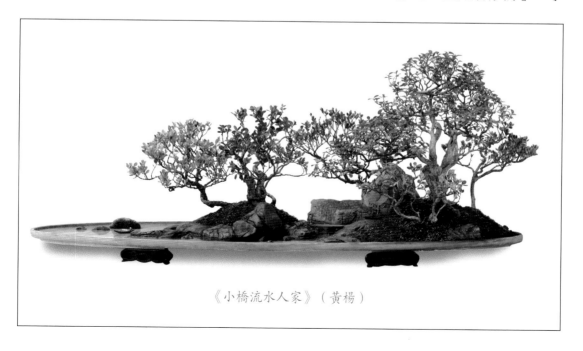

《小橋流水人家》（黃楊）

旱盆景可謂名副其實的立體畫和無聲詩。詩、畫與水旱盆景都是藝術家用不同的手段、不同的材料、不同的藝術語言來表現對自然和生活的真實感悟。三者在藝術上一脈相通，有異曲同工之妙。

作品在佈局上，沒有沿襲慣用的「一邊旱、一邊水」或「兩邊旱、中間水」的佈局形式，而是將溪澗式與水畔式結合起來。它以瓜子黃楊和龜紋石為主要材料，置右側為主景，左側為次景，中間溪澗相隔，又以小橋相銜，使左右兩景既分又合，聯為一體。在景物的配置中，作者借水面與小溪、樹與石、人與環境、小橋與茅舍等複雜景物的內在聯繫，使之既成對比，又能統一，從而達到相映成趣，情景交融。

在材料的選擇及處理上，作者並未刻意尋取富有個性和比較完整的材料，而是由對平庸材料的精心組合來達到個性化和完整統一。尤其是中間偏後的那塊體量較大的光滑石頭，不同於一般水旱盆景的處理方式，既可以石喻山，同時也與近處紋理清晰的小塊點石形成鮮明對比。這種表現手法，使小溪得以縱深，山野得以隱匿和擴張。

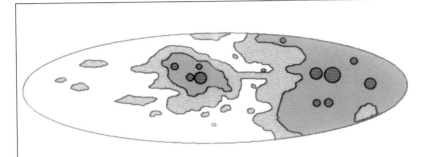

《小橋流水人家》佈局平面圖

《小橋流水人家》局部

作者未拘泥於小橋、流水、人家的表現，而在橋頭置一樵夫，使整個畫面「活」了起來，彷彿使人聽到了流水潺潺，腳步聲聲，給人以「可居、可遊」的藝術感受。徐曉白先生為此題詩：「小橋流水斜，深處有人家，遠徑歸樵晚，無心問落花。」

（五）新感覺，新形式──《野趣》

作者在水旱盆景的創作中，沒有停留在對古代繪畫的學習和借鑒上，而是努力尋覓新的思想，新的形式，新的方法，其目光也投向了現代繪畫（現代中國畫家總是尋找某種新的東西，諸如滿構圖形式，或新的筆墨技法，或追求拙味、怪趣

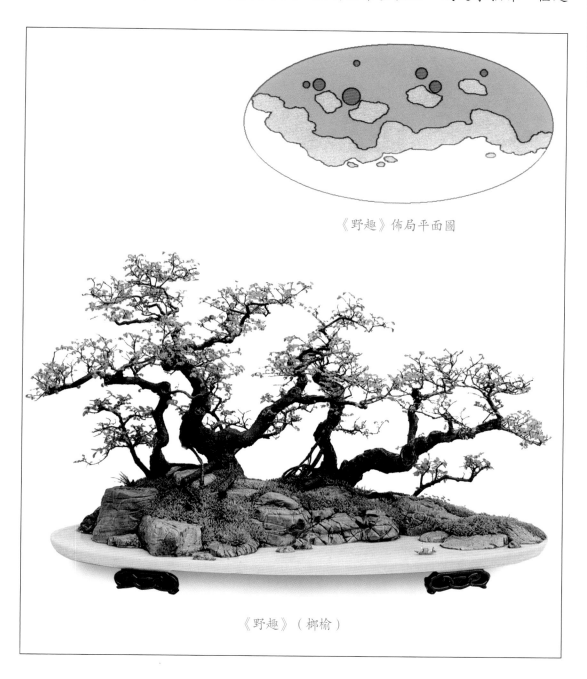

《野趣》佈局平面圖

《野趣》（榔榆）

等）。《野趣》就是作者將從自然景觀中領悟的新感覺、新認識與現代繪畫中的某些藝術語言相糅合，以熱愛生活和追求藝術的平和心境創作出來的。

作品選用淺口橢圓形大理石盆，以榔榆、龜紋石為主要材料，用特寫的手法再現了春日綠島的一派勃勃生機。在構圖上一改以往的水旱盆景形式，採取了中心「滿構圖」，樹石差不多佔據了整個畫面，僅從左至右有意識留出一條細長的回環水帶。一隻小船點入其中。島上野樹橫斜，枝梢幾乎溢出盆外。這種形式可謂「開門見山」，有著強烈的視覺效果。

作品在立意、取材和佈局上，著重刻畫一個「野」字。淡化了對「秀美」「柔和」的描寫，而用大量「筆墨」去表現一種粗獷、野性的美。畫面中的三株主樹，其主幹及主枝曲折遒勁、恣意縱橫。小枝多為直線狀從主枝上「射出」，略加短截，不紮不綁，似無規律可循，但正是這種「雜亂無章」，使作品呈現出濃郁自然野趣。被雨水剝蝕而裸露的根，緊咬石頭並沿石隙鑽入泥土。樹勢沒有明顯的趨向，而是任意地佔有空間，也突出了野趣。

作者透過對樹木的根、幹、枝的細微刻畫，把樹木的「野氣」「霸氣」展現出來。雖然所用的手法比較誇張，但並未「言過其實」，而是按自然之理、順自然之勢的。在自然界的一些溪畔石島，由於泥土流失而礁石遍地，在夾縫中生存的樹木又受到風霜雨雪之欺，生長緩慢，故呈懸根露爪、枝疏葉貧、虯曲蒼老之態。

作品在旱地和水面的處理上，也作了一番考慮。大小不等、紋理不一的龜紋石佈滿土面，左高且陡，向右漸低，緩緩伸入水中，合乎自然而富有變化。十分渺小的一葉孤舟漂泊於水面，映襯出江河之寬闊、山石之陡峭、樹木之蒼古，給荒郊野外的景觀透出一點生氣。

（六）枯榮相濟，古雅共融──《歷盡滄桑》

圓柏為常綠樹種，團簇狀結頂，枝幹扭旋、低矮古拙，壽命極長。古人常植於庭院，安徽歙縣在唐代末年即開始栽培，取枝拖插於山坡，並作S形彎曲。《歷盡滄桑》的圓柏素材係作者於20世紀70年代末從歙縣賣花漁村的山坡上選取的。當時樹高在130公分以上，中空外稠，枝條徒長，體態鬆散零亂，但樹齡已很久，並形成部分天然舍利幹。作者於80年代初對其進行了第一次加工，截掉了主幹上部約一半，使樹高降至70公分左右。由於剩下的枝葉很少，並且較為瘦弱，故生長恢復較慢。3年以後，才開始枝幹的造型和雕刻，之後每年都作一定的加工，逐步達到成型。

赭紅色的水線（活著的營養皮）與白色的「舍利幹」交織緊貼，反轉扭旋，狂放不羈，「神枝」則彎曲瀟脫，穿梭於綠葉叢中，忽隱忽現，使樹冠造型活潑而生動，顯示出圓柏的獨特風格和其飽經風霜的磨礪之痕。

團簇的樹冠疏密得體，「疏則疏，密則密」「疏可走馬，密不透風」，樹冠的中心及右側留有三塊空白，使密中含疏。作者借鑒國外盆栽的樹冠造型形式和「舍利幹」製作技巧，並把它融入中國傳統盆景常用的簡疏的表現形式之中，力避呆板

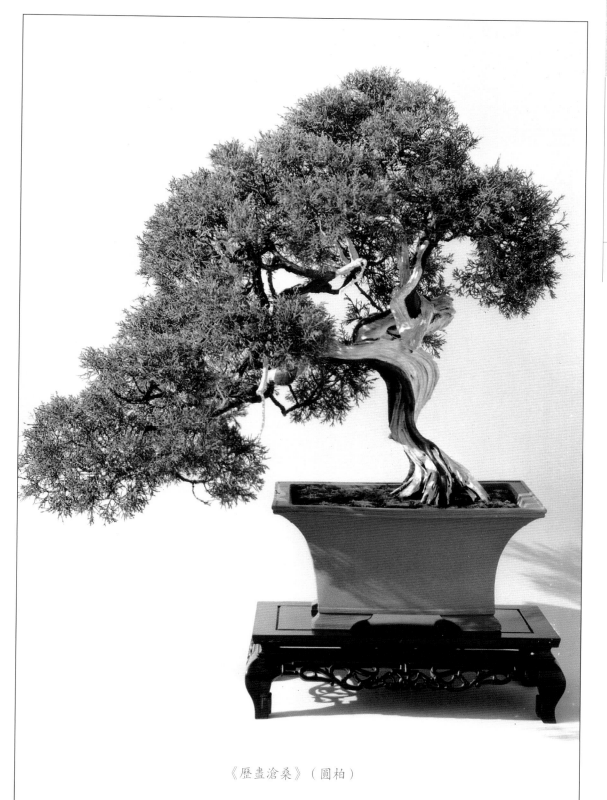

《歷盡滄桑》（圓柏）

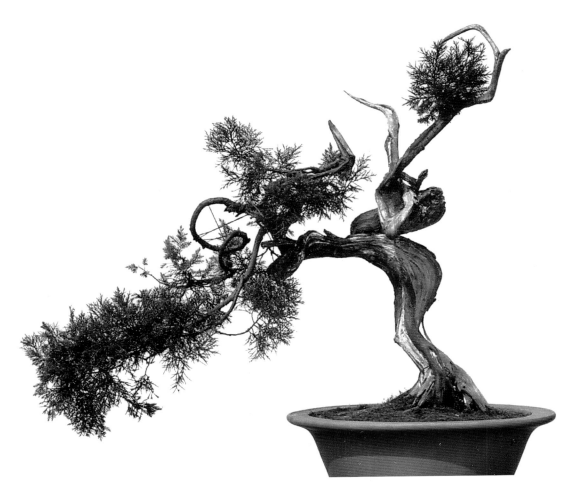

1985年《歷盡滄桑》的照片

和過於沉穩的造型模式，使不等邊三角形的樹冠沉穩與活潑相攜。

盆缽的選用亦「頗費心機」。其盆稍寬而深，利於植物的養護且與龐大的樹冠相協調；盆缽上下線條有助於與枝幹柔性的對比，增強了作品的力度感；淡土色的盆與綠中帶黃的樹葉及赭紅色的水線相呼應。

在造型技法上，作者沒有被傳統的規則所束縛，而是無宗無派，順其自然造型，力求圓柏自然美的表現。為解決枝條柔弱細長而略感鬆散之弊，採用了縮剪逼芽的方法（年久的圓柏，枝條老化難生芽點，故須縮剪逼芽。但強剪後新葉多呈刺狀，須待其生長勢恢復後才能漸退刺狀葉），塑造樹冠的緊密和完整。

對枯乾的處理，則借鑒了日本盆栽的「神枝」或「舍利幹」（意指雖死猶生）的表現手法。對枯乾進行去朽處理後反覆塗刷石硫合劑（石灰與硫黃的混合液），使枯乾漸呈灰白色，存枯為堅。

這種帶一點裝飾風格的手法，既源於自然又高於自然。它使樹木色澤鮮明而富於對比。體量雖小卻不失古老和怪拙的風韻，蒼古與秀雅並融、枯蝕與繁茂共存，從而烘托出歷盡歲月滄桑之感。

統一的法則，左側旱地部分為主景，右側一小島與主景開合呼應。作者借鑒繪畫中「遠則取其勢，近則取其質」的表現方法：近景的雀梅，古拙蒼老，黃嫩的新葉綴滿枝頭，顯出勃勃生機；大小各異的龜紋石，紋理清晰，自然真實，或半浸半露水中，或構成回環曲折的水岸，或堆三聚五地鑲嵌在綠茵茵的草地中；遠山平淡、光滑，山勢稍平緩，有隱隱約約之感，使水面顯得更加開闊、深遠。水面點置的若干小石塊，使虛中有實，空白處皆成妙境。

「咫尺之圖，寫千里之景，東西南北，宛而在前。」五代荊浩在《山水節要》中指出：「山立賓主，水注往來。布山形、巒向、分石脈，顯路灣、橫樹柯、安坡腳，山知曲折，巒要崔巍。石分三面，路看兩歧。溪澗隱顯，曲岸高低。山頭不得犯重，樹頭切莫兩齊。」《垂釣圖》的山水佈局與中國山水畫的表現方法一脈相承。盆中樹木古稚相攜，高低互伴；坡岸曲折蜿蜒，石脈紋理類同；近物清晰可辨，遠景濛濛。

作者將山石盆景與水旱盆景的表現形式融為一體，使作品更似中國山水畫。盆中近石遠山，石種相同，紋理相近，合自然之理（在自然界，一定區域內的地質、地貌，在漫長的歷史演變過程中的相同性，使石的結構狀態、運動趨向、色澤、質地、紋理亦趨為一致）。在遠近的藝術處理上，近石紋理細膩、密紮、體量玲瓏；遠山之石碩大圓渾，紋理簡潔。色彩處理上，漁翁擺件與龜紋石色澤一致，與嫩黃的枝葉、青苔色亦相映襯；深褐色的樹幹在淡黃綠色的基調中，起到凝重畫面的作用，其冷色的基調襯托出畫境中萬象更新、寥廓幽遠的景象。

（九）「山路原無雨，空翠濕人衣」——《幽林曲》

數十株高低、粗細不一的直幹欅榆，配以形態自然、紋理協調的龜紋石，構成一片幽靜的森林。作品屬於典型的溪澗式佈局，右側為主，左側為次；近處高聳，遠處低矮；叢林茂密，青翠欲滴；溪水幽深，曲折蜿蜒。大大小小的石塊與溪流相伍，霧氣浸濕了苔石、樹木。「山路原無雨，空翠濕人衣」，細細賞來，作品猶如一幅幽深、清涼的山野畫面。

無「深」無「靜」則無「幽」。作品採用正圓形水盆，溪水由寬漸窄而多曲，樹木由高大稀疏漸矮小而茂密，使畫面有深遠之感。正如清代鄭績在《夢幻居畫學簡明・論景》中描述那樣，「則山雖一阜，其間環繞無窮；樹雖一株，此中掩映不盡。令人觀賞，遊目騁懷。必是方得深景真意」。盆中林木高聳，無欹曲狂生之態。溪水悄然，無一落千丈湍急之勢，亦無動感之物點綴其間，其靜態的描述使「幽意俱增」。林中的兩株去皮枯樹則表現了自然界枯榮相濟、虛實相生的景觀，使林木更富有野趣。

作品採用細膩的「筆調」，描繪林中溪澗生動而真實的畫面。溪澗之石的高矮、大小、凹凸變化多端，對比強烈。石之走向與水勢相應。清代鄒一掛在「八法」中寫到：「一卷如涵萬壑，盈尺勢若千尋，縱有頑礦，亦須三面；如出湖山，

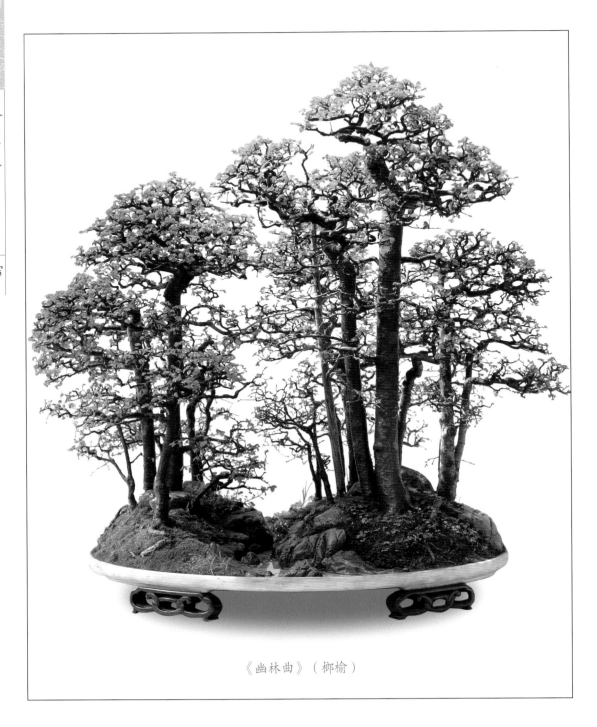

《幽林曲》（榔榆）

穴竅必多。隙間方生苔蘚，窪處或產石芝。面背宜清，邊腹要到，黑白盡陰陽之理，虛實顯凹凸之形。」作者借古人畫石之意，刻畫出溪澗的清涼、幽深。

值得一提的是，作品不僅運用了傳統中國畫的表現手法，同時還借鑒了西方油畫的某些構圖形式。作品採用焦點透視，並改變了常用的樹叢或左或右的趨向，而將左右兩叢樹勢向中間傾伸，呈合攏之態，既增加了溪澗視覺中心的凝聚力，又有助於顯現畫面的縱深感。

《幽林曲》佈局平面圖

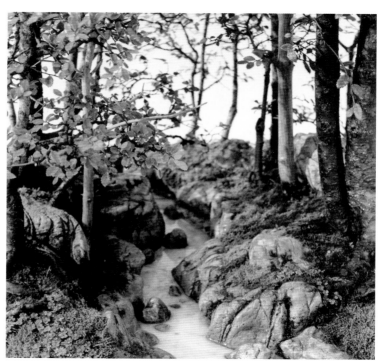

《幽林曲》的溪澗

（十）「立體的中國山水畫」──《煙波圖》

作品以小葉女貞、石榴、龜紋石苔蘚與土等材料代「墨」，以盆為「紙」，取中國畫意，表現了江南芳草萋萋、群山緲緲、煙水浩浩的山水春色。它在水旱盆景作品中，應屬於「意在筆先」的典型。作品借倪雲林的「平遠」山水畫表現形式，以中國畫「散點透視」的方法，在咫尺盆中描繪出「立體的中國山水畫」。

清代錢泳在《履園畫學》中寫道：「猶之倪雲林是無錫人，所居低宅裏，無有高山大林、曠途絕山之觀，惟平遠荒山，枯木竹石而已。故品格超絕。全以簡譫勝人，即是所謂本來面目也。」作品取雲林畫意棄「高山大林」，納淺平雲山，植簡淡稚樹，營造出迂回寬闊、煙波浩渺的平遠山水。

在佈局上，如同中國山水畫一樣，「先立賓主之位，決定遠近之形，然後穿鑿景物，擺佈高低」，將右側立為主景、左側立為次景，後山立為遠景，樹木穿插其中，彼此呼應，相映成趣。雙幹小葉女貞較為高拔，叢生的石榴則平緩，以得高低參差之勢。中間及後方是大片水面，上有一葉小舟、兩三塊點石，得虛中有實之形、水域曲折茫茫之趣。若觀前景，色澤鮮明，結構清晰，水岸蜿蜒了若觀遠山則簡潔洗練，得「平遠之色有明有晦」「平遠之意沖融而縹緲」的縱深之感。

《煙波圖》的佈局式樣亦有所創新，集島嶼式、江湖式、溪畔式為一體，既有近樹，也有遠山，左邊一片弧形的旱地觸及盆沿，植有低矮的石榴叢林，給人以無限延伸之感。主景四周環水，呈島嶼狀，與右邊的旱地形成了曲折的水域。樹木疏葉寡枝，但結構嚴謹，其組合棄大疏大密、高低粗細反差甚大的表現形式，以平淡得遠景之樹勢，而顯其博大深邃。所用龜紋石力求紋理一致，石質相同，其組合拼接高低錯落，大小相間，自然而富有整體感。

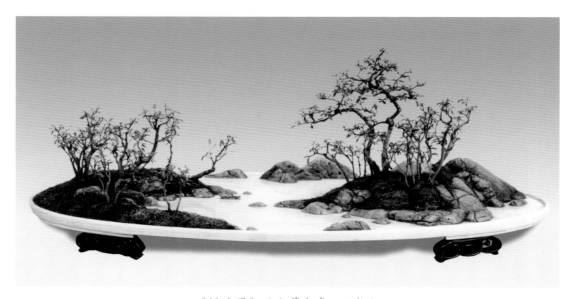

《煙波圖》（小葉女貞、石榴）

《煙波圖》佈局平面圖

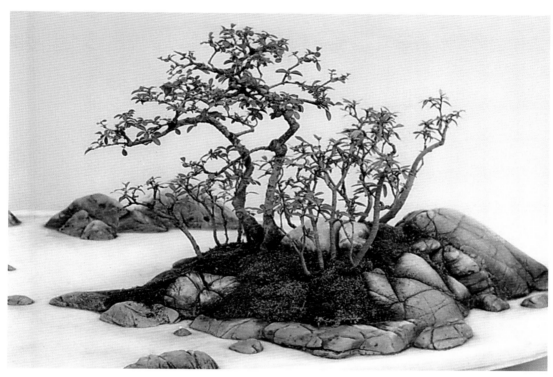

《煙波圖》的主景部分

（十一）「天地絕色歸自然」——《樵歸圖》

作者以十幾株粗細不一、參差不齊、古稚各異的榔榆為主景材料，以龜紋石、泥土、青苔，及樵夫、小橋擺件等為輔助材料，營造了夕陽餘暉下古樹參天、溪流潺潺、樵夫歸來的自然景觀，描繪出「山光物態弄夕陽，隱隱飛橋隔煙野」的人間野趣圖。

在佈局上，作者將「重筆」落在盆面左側，右側則留出少量迂迴曲折的月牙狀空白作為水面，山嶺左高右低並以左為主，以右為次，中有深幽的溪澗相隔，小橋互聯。在主景和次景中間，小溪盡頭，小橋之上的空白處（即畫眼）置一下山樵夫。這些不同屬性的材料各自成形，構成不同的小景觀，經過藝術加工，有機地糅合成自然而統一的畫面。

清代沈宇騫在畫論中指出「天下之物本氣之所積而成。即如山水自重崗復嶺以至一木一石，無不有生氣貫於其間，是以繁而不亂，少而不枯，合之則統相聯屬，分之又各自成形。萬物不一狀，萬變不一相，總之統乎氣，以呈其活動之趣者，是即所謂勢也」（《芥舟學畫編・卷三・山水・取勢》）。在《樵歸圖》中，稍加窺之，一木一石，皆有生氣貫於其間，彼此呼應，自然相連，繁而不亂，少而不枯，合之成景。

盆中溪流與江水相連通，微傾右勢的叢林與江面相呼應，使山水有情，生氣互貫。繁密的樹木，錯落有致，層次分明，無冗亂之感。人物雖小，卻與山野林木、

《樵歸圖》佈局平面圖

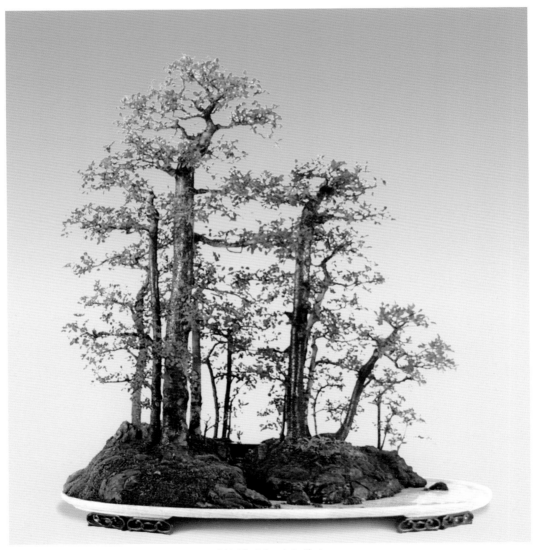

《樵歸圖》（櫸榆）

小溪相融，寓動於靜，小中見大。

在藝術處理上，作品突破了水旱盆景中古樹欹曲、多疏植的常用形式，採用稠

《樵歸圖》的坡岸與水面點石

密、高聳、挺拔的新形式表現叢林景觀。樹木的組合對比鮮明,著重強調了跳躍式的明快節奏,其高矮、粗細、大小、古稚、直曲、疏密,均迥然不同,差異甚大。在以直幹為主的叢林裏,偶植數株略有彎曲的中小樹木,直中寓曲;在前密後疏、左密右疏的構圖中,使疏密相間。樹木的組合層次中蘊藏了強烈的節奏感。前景樹高大、古老,後景樹低矮、稚嫩,左至右觀,其大小高矮、古稚交織互補,參差錯落有別。樵夫的渺小烘托出樹木的高大,顯現了叢林的幽深古寂。大大小小的點石散落水面,與坡岸石相呼應並形成對比。所有這些處理,營造出山野詩情畫意的氛圍,令人彷彿感到夕陽的餘暉輕吻著山野,樵夫負重的腳步叩著堅實的山徑,溪澗的潺潺流水在山谷中悠悠迴響,可謂「江波浩淼伴青山,樹聳林密溪水潺,樵夫踏足夕陽徑,天地絕色歸自然」。

《樵歸圖》參加了1992年荷蘭國際園藝大展,獲得銀獎。

1992年《樵歸圖》在荷蘭國際園藝大展上

（十二）「消盡冗繁留清瘦」——《一枝獨秀》

常見五針松盆景，或懸崖式或斜幹式或直立式或三五株合栽式，造型多層次分明、枝葉繁茂。而此件五針松作品一反常態，另闢蹊徑，以簡潔、明快、淡雅的「筆調」塑造了松的冷峻、孤傲、清淡的品格。

整個造型向左傾俯，寥寥「數筆」針葉落在幹的頂端四分之一處，使重心偏離盆面，從而營造出開闊的空間，增添了作品的平中見奇的動感。在主幹的塑造上，吸取了中國傳統線描中抑、揚、頓、挫的表現手法，使細長的主幹，直中有曲、剛中見柔，給平庸的主幹注入豐富的內涵。

在頂端枝冠的表現上，主幹枝頭向下作約40°彎曲又向左下方延伸，頂枝向上昂立，使作品上下呼應，頭尾相顧，一氣呵成。在樹冠的中下端，有兩根小枝作成「神枝」，增添了松的老態和歲月感。

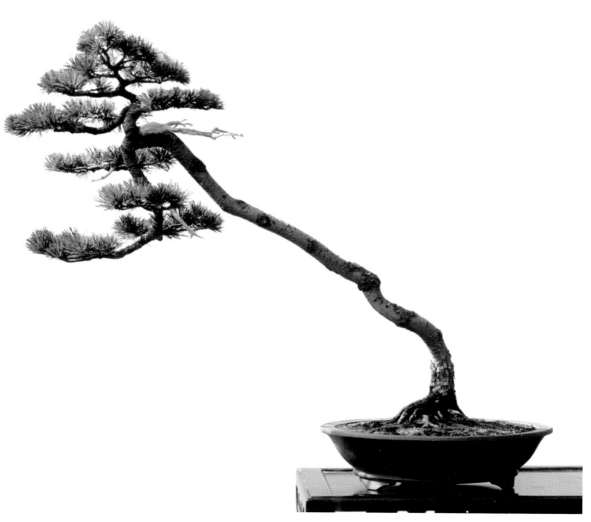

《一枝獨秀》（五針松）

枝，將柏樹的大跌枝形式加以保留，但僅存一枝，力求簡潔、凝練。在剛與柔、直與曲的對比上，纏繞扭曲的枝條與堅挺的主幹，對比十分強烈和直觀，體現出剛柔相濟的藝術效果。高聳的主幹，清晰的結構，更有助於突出「高風亮節」的主題。

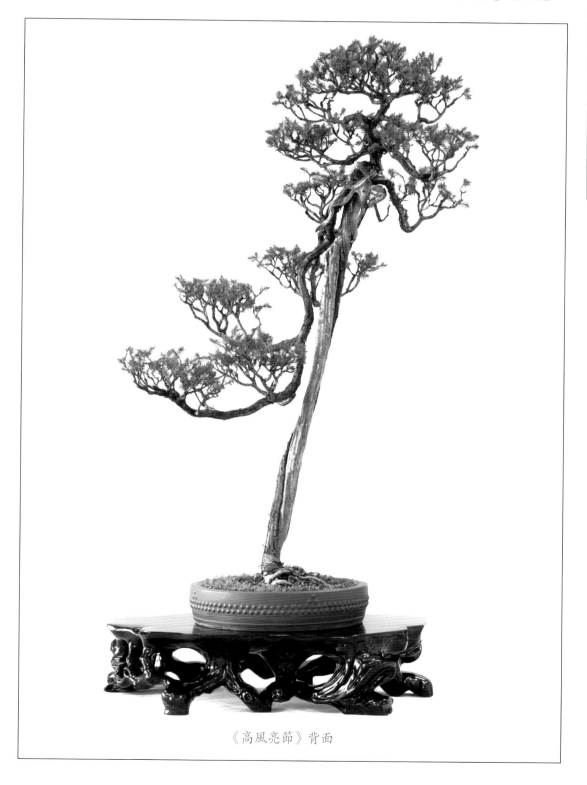

《高風亮節》背面

（十五）「人與自然共存」──《古木清池》

　　《古木清池》是趙慶泉多年前開始創作、20世紀90年代末完成的又一件水旱盆景作品。它以幾株櫸榆為主景，以水面、旱地和龜紋石為次景，著重表現原始而純真的自然美，意欲呼喚人類增強保護環境，尊重自然的意識。該作品獲得了以「人與自然」為主題的1999年昆明世界園藝博覽會大獎。

《古木清池》佈局平面圖

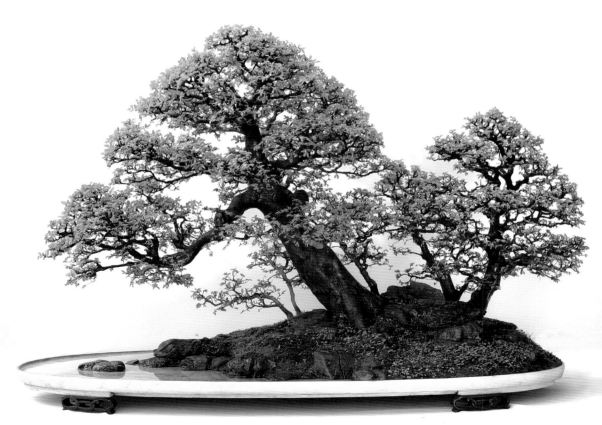

《古木清池》（櫸榆）

　　《古木清池》在構思佈局上，著重強調了主景樹的表現和塑造。其根裸露，自然有力，彷彿歷盡滄桑、飽經風吹雨打。它支撐著粗壯古老的軀幹，欹側天空，頂端微微昂起，一側枝堅實有力地甩向地面，與水相映。根盤雖坐落右側，樹冠卻隨主幹的傾斜而充斥左側大部分空間，有著強烈的動感趨勢。

　　作者別出心裁地在主景樹根部右側稍後置一塊體量較大的點石，並在根右側栽植次景樹且作右傾狀，緩解了主景樹重心不穩之嫌，以達奇中見安。

　　清代龔賢在題畫中寫道（龔賢題畫山水，見龐元濟《虛齋名畫續錄》卷）「然必奇而安，不奇無貴於安。安而不奇，庸手也；奇而不安，生手也。愈奇愈安，此畫之上品，由於天資高而功夫深也」。

　　清代范璣在《過雲廬畫編》中則寫道「平正易，欹側難；欹側明，雖平正之局亦靈矣，然明於欹側者，今人多未見也」。作者在《古木清池》的創作中所追求的正是這種「奇而安」「愈奇愈安」的藝術境界。

《古木清池》的點石

　　在對樹叢的整體佈局及塑造上，近樹欹側高聳、古老而粗大且動感明顯，其體量大於次景樹數倍。這種巨大反差，使該作品的藝術節奏感更為強烈。六株榆樹的老稚、高矮、粗細、大小及姿態無一重複，各具特色且組合得體，切近自然，如同山野自然樹叢。

　　作品中的細微之處也作了刻畫。如主樹之幹，欹側全露，有呆板之嫌，故在其中部留出一個小枝托，使主幹露中有藏。點石的選材與佈局，與以往的水旱盆景作品同中有異，旱地點石多有棱角，聚散、露藏和大小均富有變化，符合自然之理（在自然中，水岸石經水蝕浪擊常呈平滑、圓渾之態，旱地半露半藏之石圓中有

棱，地表面浮石則多呈棱角狀）。

　　在對樹冠枝葉的藝術處理上，很注重疏密和虛實，使枝幹適當裸露，以顯樹木蒼古之態，同時較為通透的枝葉可給人以秋的聯想，秋季的池水更為明淨、清澈和「一覽無遺」。這樣既突出了《古木清池》的主題，從中也流露出作者對自然美的依戀、熱愛，抒發了作者曠達、悠然的情懷。

《古木清池》的坡岸

附：趙慶泉參與的重要活動

（1）參加北京全國盆景藝術展覽

1979年9月14日至10月24日，由國家城市建設總局園林綠化局主辦的盆景藝術展覽在北京北海公園舉行。這是首次全國性盆景展覽，也是國內盆景界的空前盛會，被看作中國盆景藝術復興的起點，意義深遠。

趙慶泉的水旱盆景《瀟湘流水》，山水盆景《石林》《雲壑松風》等7件作品參加展出。其中《石林》和《瀟湘流水》被中央新聞電影製片廠選入紀錄片《盆中畫影》，《瀟湘流水》在《人民畫報》發表。

（2）出席大阪世界盆栽會議及訪問日本

1980年4月19日至4月22日，由日本盆栽協會發起並主辦的世界盆栽會議在日本大阪舉行。出席會議的有日本、中國、印度、韓國、美國、英國、西班牙、聯邦德國、義大利、澳洲和阿根廷11個國家的盆景界人士數十人。在這次會議上，由各國代表討論通過關於成立世界盆栽聯盟（WBFF）的倡議。

應日本盆栽協會邀請，趙慶泉隨中國土畜產進出口總公司盆景考察組，赴日本出席了會議，在會上作了題為《中國盆景的悠久歷史及其民族風格》的演講，以圖片資料證實中國盆景在初唐以前即已形成，早於日本數百年。演講受到與會代表的重視，內容摘要發表在日本《盆栽春秋》（1980年第6期），《近代盆栽》（1980年第7期）和大型畫冊《世界盆栽水石展》中。趙慶泉的作品《石林》參加展出。

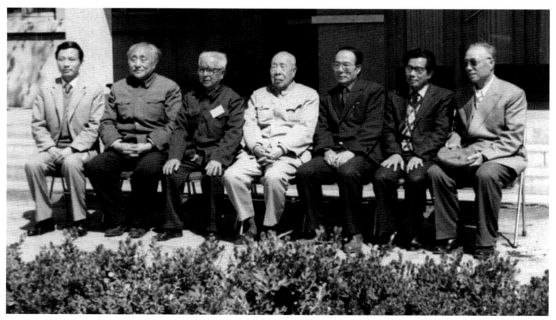

中國盆景藝術家協會首屆領導成員
（左起：趙慶泉、賀淦蓀、朱子安、徐曉白、蘇本一、胡樂國、李特）

（3）參加上海第一屆中國盆景評比展覽

1985年9月25日至10月20日，中國花卉盆景協會、上海市園林管理局主辦的第一屆中國盆景評比展覽在上海虹口公園舉行。這是國內有史以來規模最大的一次盆景展覽。

趙慶泉的水旱盆景創新作品《八駿圖》在這次展覽會上首次露面，獲得一等獎，引起盆景界的矚目。

（4）參加中國盆景藝術家協會成立大會

1988年4月，全國性的盆景團體——中國盆景藝術家協會在北京成立。趙慶泉出席了成立大會，被選為協會副會長。其作品《樂水圖》（六月雪）參加了同時舉辦的盆景展。會議期間為首屆「園林與盆景藝術培訓班」授課。

（5）參加北京第一屆中國花卉博覽會

1987年5月1日至5月20日，由中國花卉協會主辦的第一屆中國花卉博覽會在北京中國農業展覽館舉行。這是中國第一次舉辦的花卉博覽會，規模宏大，內容豐富，其中盆景展品達700多件。

趙慶泉應邀擔任此次博覽會盆景評委，並參加了江蘇館的布展等籌備工作。其作品《小橋流水人家》《雲林畫意》參加展出。

（6）在法國作盆景講座及訪問荷蘭、德國

1988年10月13日至11月1日，法國巴黎市政廳和桑松盆栽公司在巴黎花卉公園舉辦了盆景藝術展覽，展出中、法兩國的盆景作品。展覽同時開設盆景講座，由中國、日本和法國的盆景專家作示範表演。

應巴黎市政廳邀請，趙慶泉隨中國花卉進出口公司盆景展覽團，參加了這次活動，為法國觀眾作了8場講座，《夏林遣興》《清趣圖》《竹林逸隱》等作品參加展出，備受觀眾好評。

（7）參加大宮第一屆世界盆栽大會及訪問日本

1989年4月6日至9日，第一屆世界盆栽大會在日本大宮市舉辦。來自31個國家盆景界人士1200多人出席會議，會上成立了世界盆栽友好聯盟（WBFF）。

應日本盆栽協會邀請，中國花卉協會派遣蘇雪痕（北京林業大學園林系主任）、陳永昌（中日友好協會副秘書長）和趙慶泉3人出席會議。

（8）參加北京中國國際盆景研討會

1991年5月6日至9日，中國盆景藝術家協會在北京中山公園舉辦中國國際盆景研討會，同時舉辦盆景藝術精品展。趙慶泉擔任會議副主席，作《盆景的藝術表現》演講和水旱盆景示範表演。《秋林棋樂》（雀梅、龜紋石）獲盆景藝術精品展一等獎。

（9）參加那帕第19屆佛羅里達盆栽大會及訪問美國

1991年10月10日至13日，第19屆佛羅里達盆栽大會在美國佛羅里達州那帕市舉行。應大會邀請，趙慶泉作為首席演講人出席會議，並作了水旱盆景、山水盆景

示範表演以及創作指導各1場，受到與會人士的一致好評。

（10）參加南京中國海峽兩岸盆景名花研討會

1992年9月18日至21日，中國盆景藝術家協會在南京舉辦中國海峽兩岸盆景名花研討會。

趙慶泉擔任大會副主席，並在會上作《水旱盆景的特色》演講和水旱盆景示範表演。其作品《煙波圖》參加了展出。

（11）參加奧蘭多第二屆世界盆栽大會暨93國際盆栽大會及訪問美國

1993年5月27日至31日，世界盆栽友好聯盟（WBFF）、國際盆栽協會（BCI）在美國佛羅裏達州奧蘭多聯合舉辦第二屆世界盆栽大會暨93國際盆栽大會。出席大會的有來自世界50多個國家的盆栽界人士約2500人。大會以「世界的森林」為主題，是國際盆栽界有史以來規模最大的盛會。

應大會主席邀請，趙慶泉出席會議並作了水旱盆景示範表演和創作指導各1場，表演十分成功，觀眾反響熱烈。美國《盆栽》雜誌對有關情況作了報導。

1991年趙慶泉在美國示範創作的作品《柳葉榕》在大會展出。

會議期間，趙慶泉會見了國際盆景界的新老朋友，並代表中國理事出席了世界盆栽友好聯盟理事會。作為大會唯一的中國代表，受到了與會人士的特別歡迎。

（12）在義大利作盆景示範表演

1994年10月9日至23日，揚州盆景展覽在義大利博洛尼亞舉行。趙慶泉隨揚州紅園參展小組赴義大利訪問，在展覽會上作了4場示範表演，其間遊覽了羅馬、威尼斯等地。

（13）參加紐約第15屆中大西洋盆栽大會及訪問美國

1996年4月26日至28日，由美國中大西洋盆栽協會主辦的第15屆中大西洋盆栽大會在美國紐約舉行。

應大會邀請，趙慶泉作為首席演講人出席會議，並作了文人樹和水旱盆景的示範表演各1場。

（14）在澳洲作盆景示範表演

1997年9月20日至10月19日，澳洲首都堪培拉舉辦一年一度的花節。應堪培拉貿易促進會邀請，趙慶泉前去訪問，在澳洲園藝專家韋寶先生的協助下，為花節作了1場中國盆景示範表演。

（15）參加上海第四屆亞太地區盆景賞石會議暨展覽會

1997年10月31日至11月2日，由中國風景園林學會主辦的第四屆亞太地區盆景賞石會議暨展覽會在上海植物園舉行。這是首次在中國舉辦的亞太地區盆景大會。主題是「盆景賞石傳友情，人類環境共生存」。參加會議的有中國、日本、韓國、印度尼西亞、新加坡、印度、南非、毛里求斯、德國、美國、加拿大等國家及地區的盆景界人士200多人。

趙慶泉參加會議，作水旱盆景示範表演和叢林式盆景創作指導各1場，觀看了

國內外大師的示範表演，並同與會代表廣泛交流。其作品《幽林曲》《聽濤》參加展出。

（16）參加聖胡安國際盆栽大會及訪問美國、波多黎各、加拿大

1998年8月12日至8月17日，BCI國際盆栽大會在波多黎各聖胡安舉行。這是首次在拉丁美洲舉辦的國際盆栽大會。

應大會邀請，趙慶泉赴波多黎各聖胡安出席會議，並作了水旱盆景示範表演。

（17）參加99昆明世界園藝博覽會

1999年5月1日至10月31日，中國政府在雲南昆明舉辦了中國99昆明世界園藝博覽會。此次博覽會是由發展中國家首次主辦的大型世界園藝博覽會，主題是「人與自然——邁向21世紀」。來自亞、歐、非、美、大洋洲的95個國家和國際組織參展。

受江蘇省世博會工作組委託，趙慶泉參加了江蘇省參展籌備工作。其作品《古木清池》（榔榆）、《聽濤》（五針松）參加展出。《古木清池》獲得世博會大獎。

（18）參加米蘭第四屆歐洲國際盆栽大會

2000年4月27日至5月2日，應義大利克里斯皮盆栽公司邀請，趙慶泉赴義大利米蘭出席第四屆歐洲國際盆栽大會，作2場水旱盆景示範表演和1場創作指導，擔任國際盆栽克里斯皮杯大賽評委，並作為嘉賓為大會頒獎。

（19）訪問韓國濟州島盆栽藝術苑

2000年7月14日至7月20日，應韓國盆栽藝術苑苑長成範永邀請，趙慶泉參加揚州紅園訪韓小組，赴韓國訪問，出席揚州紅園和韓國盆栽藝術苑締結友好園簽字儀式，進行盆景藝術交流。

（20）參加吉隆坡第六屆亞太地區盆景雅石會議暨展覽會

2001年11月23日至11月26日，第六屆亞太地區盆景雅石會議暨展覽會在馬來西亞吉隆坡舉行。應大會邀請，趙慶泉出席會議，作水旱盆景示範表演，並與各國代表作了交流。

（21）參加奧蘭多國際盆栽大會及訪問美國

2002年6月25日至7月16日，趙慶泉赴美國，出席在奧蘭多舉行的BCI國際盆栽大會；作真柏文人樹、小葉榕水旱盆景示範表演、水旱盆景創作指導及展覽講評各1場。會後訪問鹽湖城盆栽協會，作文人樹示範表演和水旱盆景創作指導各1場。

（22）在印度作示範表演

2002年12月7日至12月12日，應印度盆栽友好聯盟邀請，趙慶泉赴印度孟買，作多場中國盆景示範表演和創作指導。

（22）參加加拉加斯2003拉丁美洲盆景大會及訪問委內瑞拉

2003年10月26日至11月6日，應2003拉丁美洲盆景大會的邀請，趙慶泉赴委內瑞拉訪問，出席在加拉加斯舉辦的2003拉丁美洲盆景大會。他與日本木村正彥

共同擔任大會主講人，在會上作山水盆景、文人樹盆景、水旱盆景示範表演及叢林式盆景創作指導各1場，均獲圓滿成功。

（23）參加臺北國際盆景大會暨展覽會

2004年9月23日至9月28日，應臺灣中華盆景雅石古盆交流協會邀請，趙慶泉赴臺北參加國際盆景大會暨展覽會，在會上作叢林式盆景示範表演，與各國代表交流。會後遊覽了宜蘭、花蓮等地，觀看盆景雅石展覽。

（24）參加華盛頓第五屆世界盆景大會及訪問美國、加拿大

2005年5月25日至6月22日，第五屆世界盆景大會在美國華盛頓舉行，應大會邀請，趙慶泉赴美國出席會議，作叢林式盆景示範表演、創作指導各1場，與參會各國盆景界人士進行交流，參觀大會盆景展、中國古盆展及美國國家盆景博物館藏品展。

（25）參加北京第八屆亞太地區盆景賞石會議暨展覽會

2005年9月6日至15日，第八屆亞太地區盆景賞石會議暨展覽會在北京舉行。趙慶泉出席會議，擔任展覽會評委，並作1場示範表演。其作品《飲馬圖》參加展出，獲盆景佳作獎。

（26）參加巴厘島第九屆亞太地區盆景賞石會議暨展覽會

2007年9月1日至4日，第九屆亞太地區盆景賞石會議暨展覽會在印度尼西亞巴厘島舉行。應大會邀請，趙慶泉參加中國風景園林學會盆景賞石分會代表團，赴印尼出席會議，作1場水旱盆景示範表演，並擔任展覽會評委。

（27）赴日本考察訪問

2008年2月9日至14日，趙慶泉參加中日盆景友好訪問團赴日本考察訪問。在日期間，他參觀了第82屆日本國風盆栽展，赴木村盆栽園觀看國際盆栽大師木村正彥示範表演，訪問大宮盆栽村芙蓉園、清香園，新居濱高砂庵，並與日本盆栽協會及訪問日本的世界盆栽友好聯盟理事進行交流。

（28）出席聖胡安第六屆世界盆景大會及訪問美國

2009年7日至11日，赴波多黎各聖胡安出席第六屆世界盆景大會，獲得大會授予的「推動盆景走向世界」獎。

（29）參加彰化第十屆亞太地區盆景賞石大會

2009年10月29日至11月6日，應臺灣中華盆景藝術總會邀請，趙慶泉赴臺灣參加彰化第十屆亞太地區盆景賞石大會，在會上作叢林式榕樹示範表演，並擔任盆景展評委。

（30）參加世界盆景友好聯盟中國區訪問團赴日本考察訪問

2010年2月5日至10日，參加世界盆景友好聯盟中國地區執行委員會訪問團，赴日本訪問，出席在東京召開的世界盆景友好聯盟理事會，觀看第84屆日本國風盆栽展，參觀了高砂庵盆栽園、大宮盆栽村、木村盆栽園、大樹園，並與日本盆栽界人士作交流，遊覽了大阪城、金閣寺和富士山風景區。

趙慶泉的《柳葉榕》
在第二屆世界盆栽大會93國際盆栽大會展出

1994年趙慶泉在義大利博洛尼亞
作盆景示範表演

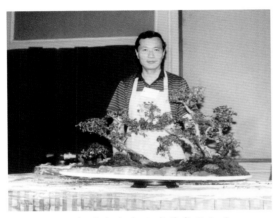

1998年趙慶泉在波多黎各聖胡安
國際盆栽大會作示範表演

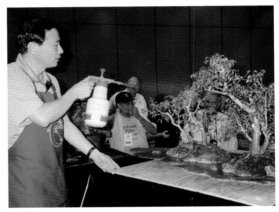

2002年趙慶泉在美國奧蘭多
國際盆栽大會作示範表演

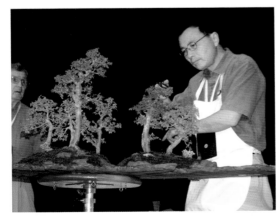

2005年趙慶泉在美國華盛頓
第五屆世界盆景大會作示範表演

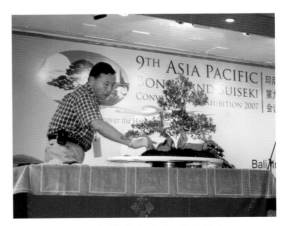

2007年趙慶泉在印尼巴厘島
第九屆亞太地區盆景賞石會議作示範表演

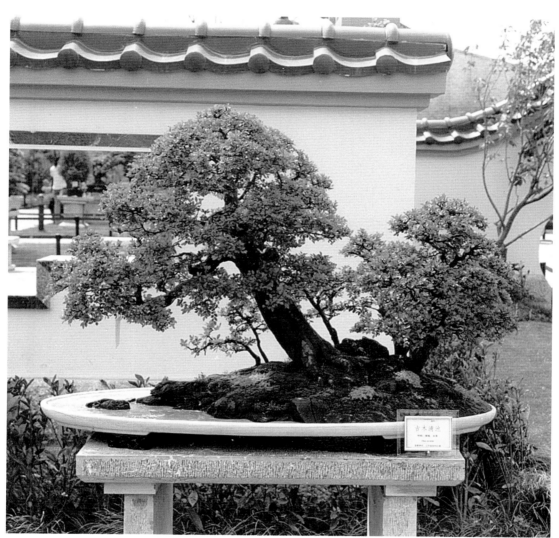

《古木清池》在昆明世界園藝博覽會展出

國家圖書館出版品預行編目資料

趙慶泉盆景藝術 ／ 汪傳龍　趙慶泉　編著
——初版，——臺北市，品冠文化，2015〔民104 . 11〕
面；26公分 ——（藝術大觀；3）
ISBN 978－986－5734－35－0（平裝）

1. 盆景
971.8 　　　　　　　　　　　　　　　　104017990

趙慶泉盆景藝術

編　　　者／汪傳龍　趙慶泉
責任編輯／劉三珊
發 行 人／蔡孟甫
出 版 者／品冠文化出版社
社　　　址／台北市北投區（石牌）致遠一路2段12巷1號
電　　　話／（02）28233123・28236031・28236033
傳　　　眞／（02）28272069
郵政劃撥／19346241
網　　　址／www.dah-jaan.com.tw
E - mail ／ service@dah-jaan.com.tw
承 印 者／凌祥彩色印刷有限公司
裝　　　訂／眾友企業公司
排 版 者／弘益電腦排版有限公司
授 權 者／安徽科學技術出版社
初版1刷／2015年（民104年）11月

定 價 ／ 550元